V 2647.
B.a.1.

(l'atlas gr. in-4° est parmi l'in-f° V. 2647.
B.a.2.)

LE

DESSIN LINÉAIRE

DES DEMOISELLES

OUVRAGES DE M. LAMOTTE.

Les articles marqués d'un astérisque sont autorisés par le Conseil royal de l'Instruction publique.

Dessin linéaire.

* *Cours méthodique de dessin linéaire*, composé d'un cahier de 19 planches demi-jésus et d'un Manuel de 12 feuilles in-8°, 7ᵉ éd. 6 fr.
* *Dessin (le) linéaire des demoiselles*, avec les applications à l'ornement et à la composition, à la broderie, au dessin des châles, aux fleurs et au paysage; 1 vol. in-8°, avec un cahier de 13 planches demi-jésus gravées. Prix, 6 fr.
* *Tableaux de dessin linéaire* pour l'enseignement mutuel et l'enseignement simultané; 10 feuilles demi-jésus. Prix, 2 fr. 50 c.

Arpentage.

* *Traité élémentaire d'arpentage et de lavis des plans*, suivi des règles pour la mesure des bois et des solides; 1 vol. in-12 avec planches gravées et coloriées. 6ᵉ édition. Prix, 2 fr. 25 c.
* *Tableaux d'arpentage* pour l'enseignement mutuel et l'enseignement simultané; 8 feuilles demi-jésus, et un Manuel in-18. Prix, 2 fr. 50 c.

Arithmétique.

* *Système légal des poids et mesures*. 1 vol. in-18, 11ᵉ éd. Pr., br., 30 c.
* *Tableaux du système légal des poids et mesures* pour l'enseignement mutuel et l'enseignement simultané; 12 feuilles, couronne collée. Prix, 1 fr. 50 c.
* *Tableaux d'arithmétique* pour l'enseignement simultané et l'enseignement mutuel; par MM. Vernier et Lamotte; 60 feuilles, couronne collée, avec un Manuel in-18. Prix, 5 fr. 75 c.

Lecture.

* *Tableaux de lecture sans épellation*; par MM. Lamotte, Perrier, Meissas et Michelot; 66 feuilles, couronne collée, avec un Manuel de 6 feuilles in-8°. Prix, 4 fr.

Le Manuel seul, à l'usage des élèves. 1 vol. gr. in-18. Prix, br., 25 c.

Grammaire.

* *Grammaire (petite) des écoles primaires*; par MM. Lorain et Lamotte. 1 vol. in-18, 8ᵉ édition. Prix, cart., 60 c.
* *Exercices sur la petite grammaire des écoles primaires*. 1 vol. in-18. Prix, cart., 60 c.
Corrigé des exercices. Prix, 75 c.
* *Tableaux de la petite grammaire des écoles primaires*; 24 feuilles, couronne collée. Prix, 2 fr. 50 c.

Géographie.

Géographie (la) enseignée par le dessin des cartes. 1 vol. in-8° avec planches. Prix, br., 1 fr. 50 c.

Méthodes.

* *Manuel complet de l'enseignement simultané*; par MM. Lamotte et Lorain. 1 vol. in-12, br., 2 fr.
* *Manuel de l'enseignement mutuel*; par les mêmes. 1 vol. in-12. Prix, broché, 2 fr.

Examens pour les brevets de capacité.

* *Manuel des aspirants au brevet de capacité pour l'enseignement primaire supérieur*; par MM. Lamotte, Meissas et Michelot. 1 vol. très-grand in-18, 5ᵉ édit. Prix, br., 7 fr.
* *Manuel des aspirants au brevet de capacité pour l'enseignement primaire élémentaire*; par les mêmes auteurs. 1 vol. très-grand in-18. Prix, broché, 4 fr.
* *Manuel des aspirantes aux brevets de capacité pour l'enseignement primaire et aux diplômes de maîtresses de pension et d'institution*; par MM. Lamotte, Lesieur, Meissas et Michelot. 2 vol. in-8° avec planches. Prix, br., 8 fr.

PARIS. — IMPRIMERIE PANCKOUCKE,
Rue des Poitevins, 14.

LE
DESSIN LINÉAIRE
DES DEMOISELLES

AVEC LES APPLICATIONS A L'ORNEMENT ET A LA COMPOSITION
A LA BRODERIE, AU DESSIN DES CHALES
AUX FLEURS ET AU PAYSAGE

OUVRAGE

DISPOSÉ POUR L'ENSEIGNEMENT DES JEUNES PERSONNES
élevées dans leur famille ou dans des pensions

*Avec une Instruction pour l'application du dessin linéaire
aux méthodes simultanée et mutuelle*

PAR M. L. LAMOTTE

Inspecteur spécial de l'Instruction primaire du département de la Seine
Chevalier de la Légion d'honneur
Auteur du Cours méthodique de Dessin linéaire
du Traité élémentaire d'Arpentage, etc.

OUVRAGE AUTORISÉ
PAR LE CONSEIL ROYAL DE L'INSTRUCTION PUBLIQUE

DEUXIÈME ÉDITION

PARIS
CHEZ L. HACHETTE
LIBRAIRE DE L'UNIVERSITÉ ROYALE DE FRANCE
Rue Pierre-Sarrazin, 12

1842

PRÉFACE.

« Le dessin est une des occupations dont l'heureuse influence se fait sentir sur le caractère des personnes qui s'y livrent. L'étude du dessin rend plus sensible aux beautés de la nature, fait trouver du charme dans la retraite, éloigne du monde sans s'opposer aux douces réunions de la famille, anime la solitude, ne nécessite pas l'isolement, motive le silence dans un cercle nombreux, et permet la conversation dans un cercle intime. La timidité ne vient pas compromettre le succès du travail, et ce succès ne coûte aucun sacrifice à la modestie. Cette étude préserve de l'ennui en captivant l'imagination sans l'exalter; elle convient à tous les âges comme à toutes les fortunes : elle convient donc à toutes les femmes, quelle que soit leur position sociale.

« Celles qui sont appelées à une vie laborieuse trouveront d'utiles ressources dans l'étude du dessin linéaire. C'est sous ce point de vue qu'il fait partie

de l'instruction primaire, et qu'il est maintenant enseigné dans les écoles communales (1). »

L'utilité du dessin linéaire est donc aujourd'hui reconnue par tous les bons esprits : on va même jusqu'à se demander comment on a pu si longtemps en méconnaître l'importance. Et en effet est-il méthodique d'initier les élèves aux formes si compliquées de la figure humaine avant qu'ils aient la moindre notion des formes géométriques?

Dans le dessin de la figure, on ne commence pas par les éléments simples. Les maîtres de dessin ne doivent pas offrir aux élèves des contours ignobles ou même communs ; ils leur présentent donc des yeux, des nez, des bouches, des ovales, des figures, des pieds, des mains, des académies et des bosses empruntées aux modèles les plus parfaits de l'antiquité, où la beauté se manifeste dans la finesse des contours, dans la pureté des lignes, dans l'harmonie de l'ensemble. N'est-ce pas exiger à peu près l'impossible, de la légèreté et de l'irréflexion de l'enfance, que de lui faire copier des modèles dont le mérite est caché à ses yeux sous des nuances si fines et si délicates ? Si l'on ajoute à ces premières difficultés du simple trait celles qui résultent pour les élèves de l'ignorance des règles relatives aux ombres, à leur dégradation, à la variété de leurs plans, aux demi-teintes et à leurs effets harmonieux, loin de s'étonner que les

(1) Mademoiselle SAUVAN.

jeunes personnes fassent aussi peu de progrès dans le dessin de la figure, on devrait s'étonner plutôt que plusieurs d'entre elles, douées de très-heureuses dispositions, surmontent tant d'obstacles.

Voyons, au contraire, la marche progressive de notre enseignement :

Nous faisons tracer des lignes droites, des perpendiculaires, des obliques, des parallèles.

Avec les droites nous composons les triangles, les rectangles, les losanges, les carrés et les autres polygones.

De là nous passons au tracé des solides, du cube, du parallélipipède, de la pyramide : nous indiquons l'effet des ombres par les lignes ombrées.

Tout en suivant cette marche progressive, nous donnons quelques notions très-élémentaires des figures de géométrie : ces notions ne sauraient arrêter lorsqu'on suit notre méthode, et lorsque la maîtresse a le soin d'interroger ses élèves d'après le questionnaire placé à la fin, chapitre XIII.

Dès que l'on sait tracer les lignes droites, on passe aux lignes courbes; on dessine des circonférences, des ellipses, et ensuite les cônes, les cylindres et la sphère.

Jusqu'alors on n'a dessiné qu'à la main avec plus ou moins de régularité; mais le coup d'œil a pris de la justesse, et les doigts ont acquis de la dextérité; on remet alors entre les mains des jeunes personnes

une règle, une équerre et un compas, et l'on commence le dessin graphique ; ce dessin paraît d'autant moins difficile, que l'on est aidé par des instruments dans la copie de figures que l'on a déjà exécutées sans instruments.

La construction au compas de l'ellipse, de l'ovoïde, de l'écusson et des rosaces géométriques, apprend quel parti on peut tirer de cet instrument.

Nous enseignons ensuite l'usage de l'échelle de proportion pour la construction des figures semblables.

Quand ces connaissances préliminaires sont obtenues, nous traitons de l'ornement, dont nous faisons l'application à une foule de petits meubles : nous cherchons en même temps à faire naître et à développer le sentiment du beau dans les arts en présentant des modèles antiques et en établissant les principes pour la composition de l'ornement.

Les dessins de broderie, depuis le feston à dents de scie jusqu'aux compositions pour bordures, pour coins de mouchoirs, etc., seront considérés par les maîtresses de pension et les institutrices comme une heureuse application du dessin linéaire.

Nous avons cru nécessaire de faire une autre application du dessin linéaire aux dessins de châles, genre cachemire indien et français, avant d'arriver aux fleurs naturelles, que l'on peut imiter avec de la soie nuancée, et qui seront une étude prépara-

PRÉFACE.

toire très-utile pour la peinture à l'aquarelle et à l'huile.

Pour compléter notre traité de dessin linéaire, nous avons consacré une planche à des dessins de paysage qui entrent dans une foule de travaux de jeunes personnes, tels que broderies en perles, en soie nuancée, dessins en cheveux, etc.

Une expérience de plusieurs années nous a prouvé combien les grands maîtres en peinture avaient eu raison d'exiger de leurs élèves le dessin géométrique et les simples traits avant de leur faire copier la figure. Nous avons vu des jeunes personnes commencer le dessin de la figure après avoir bien suivi notre méthode de dessin linéaire : leurs progrès ont surpris les professeurs.

Un avantage qu'il est important de signaler à mesdames les institutrices, c'est que, d'après notre méthode, une sous-maîtresse peut enseigner le dessin linéaire à sa classe sans le secours d'un maître spécial. Cette considération sera appréciée dans les villes de province où il n'y a pas de professeur de dessin.

L'ouvrage que nous publions était réclamé depuis longtemps pour l'instruction des demoiselles.

Le Conseil royal de l'instruction publique a reconnu son utilité, et il en a autorisé l'emploi dans toutes les pensions et écoles du royaume.

Nous avons fait paraître aussi un *Cours méthodique*

de dessin linéaire pour les jeunes gens ; il est parvenu à la septième édition, et l'Université a bien voulu l'adopter pour l'enseignement des écoles primaires. Puisse le *Dessin linéaire des demoiselles* être accueilli avec la même bienveillance par les mères de famille et par les institutrices ! ce sera la plus douce récompense de l'auteur.

LE DESSIN LINÉAIRE

DES DEMOISELLES

NOTIONS PRÉLIMINAIRES.

1. — Le *dessin linéaire* est l'art de représenter, au moyen d'un trait, les différentes productions des arts. Cette définition est moins générale que celle de l'*esquisse* ou simple trait du dessin, car l'esquisse comprend la représentation de tous les objets de la nature.

Le dessin linéaire s'appuie sur les premiers éléments de la géométrie, et suppose dans les dessins, dont il retrace les contours, une symétrie qui n'existe pas dans la nature. Nous aurons occasion de reconnaître la vérité de ce principe en parlant des fleurs et des feuilles employées dans la broderie, et dont la forme s'éloigne sensiblement de celle des fleurs et des feuilles véritables.

L'étude du dessin linéaire devrait toujours précéder celle du dessin proprement dit : les plus grands peintres ont adopté cette méthode avec leurs élèves, et elle leur a parfaitement réussi.

Léonard de Vinci et Raphaël Mengs, qui nous ont laissé d'excellents ouvrages sur le dessin, recommandent aux professeurs de faire copier aux commençants des figures géométriques et de simples traits ; ils assurent

que c'est par l'emploi d'un procédé différent que les progrès sont si lents dans l'enseignement ordinaire du dessin.

2. — On peut diviser le dessin linéaire en deux parties : le *Dessin linéaire à vue,* et le *Dessin linéaire graphique.*

Le dessin linéaire à vue s'exécute au crayon ou à la plume, sans le secours des instruments mathématiques.

Le dessin linéaire graphique s'exécute avec la règle, le compas, le rapporteur, etc.

3. — Dans cet ouvrage, le dessin linéaire à vue nous occupera spécialement : cependant nous présenterons quelques notions sur les instruments et sur les moyens d'en faire usage, lorsqu'il s'agira d'obtenir une précision rigoureuse.

Le Conseil royal de l'Instruction publique a décidé que dans l'enseignement du dessin linéaire, le dessin à vue devait toujours précéder l'emploi du compas, de la règle et des autres instruments.

DESSIN LINÉAIRE A VUE.

NOTIONS GÉOMÉTRIQUES.

CHAPITRE PREMIER.

DE LA LIGNE DROITE.

[Les maîtresses devront commencer par lire le chapitre XII, qui contient l'instruction sur l'enseignement du dessin linéaire.]

4. — (1) « La géométrie ne considère les *corps* que sous un seul rapport, sous celui de l'*étendue*. Si nous examinons un livre sous le rapport géométrique, nous ne nous inquiéterons pas de savoir s'il est relié ou broché ; s'il est neuf ou vieux ; s'il est écrit avec habileté ou sans talent, etc. : nous ne considérerons que sa *longueur*, sa *largeur*, son *épaisseur* ou *hauteur*, c'est-à-dire les trois dimensions des corps.

« De même, si nous considérons un salon d'appartement sous le rapport géométrique, nous ne nous arrêterons pas à examiner s'il est meublé avec élégance ou sans goût ; s'il est parqueté ou carrelé, etc. : nous ne verrons que sa longueur, sa largeur et sa hauteur. »

La maîtresse fera trouver à son élève les trois dimen-

(1) La maîtresse ou la mère, avant d'exécuter une figure, lira toujours l'explication verbale indiquée par des guillemets.

sions de différents corps, d'un carton, d'une feuille de papier, d'un étui, etc.

5. — « Au lieu de considérer les trois dimensions d'un corps toutes à la fois, on peut se contenter de ne voir que la longueur et la largeur. Si l'on ne fait attention qu'à la longueur et à la largeur d'un livre, on n'en voit que la *surface*. La surface est donc ce qui a deux dimensions, *longueur* et *largeur*.

« La *surface* est *plane* lorsqu'en y appliquant une règle en tous sens, la règle touche la surface par tous ses points. Une glace d'appartement, une tablette de cheminée, un dessus de commode sont des surfaces planes. »

La maîtresse demandera à son élève de lui indiquer plusieurs surfaces planes ; à chaque désignation d'objet, la maîtresse exigera que l'élève dise pourquoi cet objet est une surface plane.

6. — « Au lieu de considérer deux dimensions à la fois, on peut n'en examiner qu'une seule. Si, au lieu de regarder la surface d'un livre, je songe à la longueur seule, je ne verrai qu'une *ligne*. La ligne est donc ce qui a *longueur* sans largeur ni épaisseur.

« Les extrémités d'une *ligne géométrique* sont appelées *points*, et n'ont, en conséquence, aucune dimension. Nous nous sommes servi de cette expression, ligne géométrique, parce que la ligne tracée sur le tableau noir avec de la craie, et sur le papier avec un crayon, est un véritable corps ayant longueur, largeur et épaisseur. »

Les notions de ligne, de surface et de corps, considérées géométriquement, sont des abstractions de l'esprit auxquelles il est nécessaire d'accoutumer les jeunes personnes.

7. — « On appelle *ligne droite* une suite de points dans la même direction : la ligne droite est le plus court chemin d'un point à un autre. »

Le plus court chemin pour aller de A à B (fig. 1) est la ligne droite AB.

Pour aller de A à B (fig. 1) on peut prendre le chemin ACB, qui n'est pas le plus court : la ligne ACB est une *ligne courbe*.

8. — « Si deux droites AB et AC (fig. 2) se coupent en un point A, l'écartement de ces droites s'appelle *angle*, et le point A, où elles se coupent, se nomme *sommet* ou *point d'intersection*. On désigne un angle par trois lettres, en mettant la lettre du *sommet* au milieu : on dit indifféremment l'angle CAB ou l'angle BAC (fig. 2).

« Une droite qui tombe sur une autre droite forme avec celle-ci deux angles qui sont égaux ou inégaux.

« Si les deux angles sont égaux comme dans la fig. 3, les *angles sont droits* et les deux *lignes sont perpendiculaires* entre elles. Les angles CDA, CDB sont deux angles droits, et CD est *perpendiculaire* à AB.

« Si les deux angles sont inégaux comme dans la fig. 4, l'un d'eux CDB est plus petit qu'un angle droit ; on l'appelle *angle aigu* : l'autre CDA est plus grand, et se nomme *angle obtus*. »

Ainsi, l'*angle droit* est l'angle formé par deux lignes droites perpendiculaires entre elles.

L'*angle aigu* est un angle plus petit qu'un angle droit.

L'*angle obtus* est un angle plus grand qu'un angle droit.

Nous verrons au paragraphe 31 que tous les angles droits sont égaux et valent 90 degrés ; l'angle aigu est toujours plus petit que 90 degrés : il peut varier de 1 degré à 89, si l'on se borne à la division par degrés.

Il varie de 1 minute à 89 degrés 59 minutes, si l'on se sert de la division en minutes.

L'angle obtus est plus grand que 90 degrés et plus petit que 180 degrés.

Il peut varier de 91 degrés à 179 degrés, si l'on se borne à la division par degrés.

Il varie de 90 degrés 1 minute à 179 degrés 59 minutes, si l'on se sert de la division en minutes.

9. — « La ligne droite peut avoir différentes directions qu'il est important de connaître : si nous attachons une petite masse de plomb ou de cuivre à l'extrémité d'une ficelle librement suspendue, la direction de la droite se nomme *verticale*. AB (fig. 5) est une verticale.

« La *verticale* est donc la direction suivant laquelle les corps pesants tombent lorsqu'ils sont abandonnés à eux-mêmes. »

La maîtresse fera suspendre une clef à l'extrémité d'un fil et fera reconnaître la verticale qui est la direction suivant laquelle les corps tombent lorsqu'ils sont abandonnés à eux-mêmes. Elle fera remarquer à ses élèves que les bâtiments, que les murs sont construits selon la verticale, ainsi que les portes, les fenêtres, les meubles, etc.

10. — « La ligne droite perpendiculaire à la verticale se nomme *horizontale* : elle répond au niveau de l'eau tranquille. AB (fig. 6), perpendiculaire à la verticale CD, est une horizontale. »

La maîtresse fera trouver à ses élèves des lignes horizontales : les lignes des parquets, des fenêtres, des cheminées, des meubles, présentent une foule d'horizontales.

11. — « Une ligne telle que CD (fig. 4) qui fait, avec une droite qu'elle rencontre, un angle aigu d'un côté et obtus de l'autre, est une *oblique*. »

La maîtresse tracera sur le tableau noir des obliques plus ou moins inclinées.

12. — « On dit que deux droites sont *parallèles* lorsqu'elles ne peuvent jamais se rencontrer, parce qu'il existe toujours entre elles le même écartement. »

La maîtresse fera chercher à ses élèves des parallèles. Les lames des persiennes, les tablettes d'une bibliothèque, les échelons d'une échelle, les jambages des lettres, les portées de musique, les lignes d'impression dans les livres, etc., fournissent un grand nombre d'exemples de parallèles.

13. — « Il faut au moins trois droites pour limiter une surface plane : la portion de plan limitée par des droites se nomme un *polygone*. On distingue les polygones entre eux par le nombre des droites qui leur servent de limites et que l'on nomme *côtés du polygone*. »

La fig. 7 est un *triangle* dans lequel AB, BC et CA sont les côtés.

A, B, C, sont les trois angles de ce triangle.

« Un *triangle* est la portion du plan limitée par trois lignes droites qui se coupent deux à deux. »

Il y a plusieurs sortes de triangles.

Le *triangle rectangle* est celui qui a un angle droit.

ABC (fig. 7 *a*) est un triangle rectangle en A : le côté BC, opposé à l'angle droit, se nomme l'*hypoténuse*; AC et AB sont les côtés de l'angle droit.

ABC (fig. 7 *b*) représente un triangle rectangle dans une position différente ; A est l'angle droit, BC est l'hypoténuse; AB et AC sont les côtés de l'angle droit.

Le *triangle équilatéral* (fig. 7 *c*) est un triangle dans lequel les trois côtés sont égaux. Dans le triangle ABC on a AB égal à AC égal à CB; si les trois côtés sont égaux, les trois angles le sont aussi ; ainsi l'angle A égale l'angle B égale l'angle C.

Le triangle *isocèle* (fig. 7 *d*) est un triangle dans lequel deux côtés sont égaux entre eux; ainsi l'on a AC égal à CB.

Le *triangle* est *isocèle rectangle* (fig. 7 *b*), si les deux côtés de l'angle droit sont égaux. Ainsi le triangle ABC (fig. 7 *b*) est rectangle, et de plus les côtés AB et BC sont égaux; *il est donc isocèle rectangle*.

Le triangle ABC (fig. 7 *c*), dans lequel les trois côtés AB, AC et BC sont inégaux, ainsi que les trois angles A, B et C, s'appelle *un triangle scalène*.

La fig. 8 est un *carré*.

« Un carré est un polygone à quatre côtés égaux et dont les angles sont droits. »

AB, BC, CD et DA sont quatre lignes égales. Les angles A, B, C, D sont les quatre angles du carré : ces quatre angles sont droits et égaux.

La fig. 9 est un *rectangle* désigné vulgairement sous le nom de *carré long* : dans cette figure, les côtés opposés sont égaux et les angles sont droits. Ainsi AB égale DC, AD égale BC, et de plus les angles A, B, C, D sont droits.

« Le *rectangle* est un quadrilatère (polygone à quatre côtés) dont les côtés opposés sont égaux et les angles sont droits. »

La fig. 10 est une *losange* : les quatre côtés AB, BC, CD, DA sont égaux, mais les angles ne sont pas droits.

Dans la fig. 10 l'angle A est égal à l'angle B et l'angle C est égal à l'angle D.

Les lignes AC et DB sont appelées *diagonales*.

« Une diagonale est une droite menée dans un polygone du sommet d'un angle au sommet d'un autre angle non adjacent. »

Dans un triangle, on ne peut pas mener de diagonale, parce que tous les angles sont adjacents : on peut en mener deux dans un carré, alors les diagonales se coupent ; il en est de même dans le rectangle et dans la losange.

Du sommet d'un même angle, on ne peut mener qu'une diagonale dans le carré, le rectangle et la losange ; on peut mener deux diagonales, partant du sommet d'un même angle, dans le pentagone de la fig. 11.

En général, « on peut mener dans un polygone autant de diagonales partant du sommet d'un même angle, qu'il y a de côtés au polygone, moins trois. »

Dans la losange, les deux diagonales AB et CD se coupent au point O, de telle sorte que AO égale OB, et que CO égale OD ; de plus, les quatre angles AOC, COB, BOD et DOA sont tous droits et égaux.

Dans le rectangle fig. 9, les deux diagonales que l'on pourrait mener de A en C et de D en B ne se couperaient pas à angles droits.

14. — « On appelle *polygones réguliers*, les polygones dont les angles sont égaux entre eux ainsi que les côtés. » Le triangle équilatéral fig. 7, c'est-à-dire celui dont les trois côtés sont égaux, est un polygone régulier. »

Le carré est un polygone régulier.

La fig. 11 représente un *pentagone régulier*, c'est-à-dire un polygone à cinq côtés dont les angles et les côtés sont égaux.

La fig. 12 représente un *hexagone régulier*, c'est-à-dire un polygone à six côtés dont les angles et les côtés sont égaux.

La fig. 13 représente un *octogone régulier*, c'est-à-dire un polygone à huit côtés, dont les angles et les côtés sont égaux.

« On appelle polygones irréguliers les polygones dont les côtés ne sont pas égaux entre eux ainsi que les angles. »

La maîtresse indiquera les applications des polygones : les portes, les fenêtres, les glaces, les carreaux des vitres, etc., sont des rectangles.

Le carré est fréquemment employé dans les arts ainsi que la losange. Ces deux figures servent d'ornements dans la serrurerie, la menuiserie, l'ébénisterie, etc.

Le carrelage des chambres ou des salles à manger s'exécute avec des carreaux de forme carrée, hexagonale ou octogonale, etc.

§ I. EXÉCUTION DES TROIS PREMIÈRES FIGURES SUR LE TABLEAU NOIR.

15. — « Un grand tableau noir est nécessaire pour les explications précédentes et pour l'exécution des tracés géométriques. »

Dans les premières leçons, on remet à la demoiselle

qui doit dessiner sur le tableau noir un morceau de craie taillé en pointe fine. On l'accoutumera insensiblement à ne pas tailler le crayon, et à tracer les traits les plus déliés avec un morceau de craie dont on emploie adroitement les parties anguleuses.

Les dix premières figures ne présentent aucune difficulté sérieuse : on donnera au tracé une dimension quelconque ; cependant il est préférable de faire des dessins un peu grands, ce qui donne plus de hardiesse à la main.

16. — *Vérification*. La maîtresse, pour vérifier les horizontales des fig. 1, 3, 4, 6, 7, 8, 9, 10, appliquera un mètre sur la ligne tracée et placera au-dessus un *niveau à perpendicule* (fig. 14). La ligne sera horizontale si le fil à plomb du niveau couvre bien la ligne AB de l'instrument. Cette ligne AB se nomme *ligne de foi*. S'il y a une erreur dans le tracé, elle sera rectifiée à la craie.

17. — Les verticales, fig. 3, 6, 7, 8, 9, se vérifient avec le *fil à plomb*, fig. 5 : si la verticale est bien tracée, elle doit se trouver cachée dans toute sa longueur par le fil à plomb.

18. — Lorsqu'on a vérifié l'horizontale dans les fig. 3, 6, 7, 8, 9, on peut vérifier la verticale au moyen d'une *équerre* en poirier (fig. 15 et 16) : il suffit d'appliquer un des côtés de l'angle droit de l'équerre sur l'horizontale de manière que la verticale se trouve sur la direction de l'autre côté de l'angle droit ; si la ligne tracée correspond exactement avec ce côté de l'équerre, elle est bien tracée, autrement il faut la rectifier à la craie.

La différence qui existe entre les équerres (fig. 15 et 16) consiste dans les angles aigus, car l'angle droit est parfaitement le même dans les deux instruments. L'équerre (fig. 15) représente un triangle isocèle rectangle dans lequel l'angle C est droit, et dont les deux autres angles sont égaux et valent chacun la moitié d'un angle droit.

Les équerres sont des instruments qui s'emploient pour la vérification des figures au tableau noir; leur usage est très-fréquent, car elles servent à constater l'exactitude des angles droits.

Dans la fig. 16 l'angle C est droit, mais l'angle A est la moitié de l'angle B, de telle sorte que l'angle B est les deux tiers de l'angle C et l'angle A le tiers de l'angle C. Ces deux sortes d'équerres s'emploient dans les arts industriels et fournissent l'angle droit, le demi-angle droit, le tiers d'angle droit, et les deux tiers d'angle droit.

Dans la figure 15 on a

 L'angle C égal à 90 degrés.
 L'angle A égal à 45
 L'angle B égal à 45

 Total....... 180 degrés.

Dans la fig. 16, on a :

 L'angle C égal à 90 degrés.
 L'angle A égal à 60
 L'angle B égal à 30

 Total......... 180 degrés.

19. — On peut également vérifier les verticales dont nous venons de parler, avec un T (*té*), fig. 17, ainsi nommé parce qu'il a la forme d'un T majuscule. Cet instrument est divisé en décimètres, centimètres et millimètres, ce qui en rend l'usage fort commode.

Le *té* est fort utile au tableau noir, car on s'en sert pour vérifier les angles droits, et en même temps on trouve sur ses deux côtés l'indication des longueurs en décimètres, centimètres et millimètres.

20. — Les obliques se vérifient à la règle ; les angles d'une ouverture différente de l'angle droit, tels que ceux des fig. 2, 5, 7, 10, ne peuvent se mesurer à l'équerre ; on a recours alors à un instrument très-utile nommé *rap-*

porteur (fig. 18). C'est un demi-cercle en cuivre, en corne ou en bois, dont le bord nommé *limbe* est divisé en 180 degrés. Pour s'en servir, on place le centre A du rapporteur sur le sommet de l'angle à mesurer, on fait coïncider la ligne de foi BC avec un des côtés de l'angle ; l'autre côté indique sur le limbe le nombre de degrés que l'on cherche. On comprendra mieux encore la construction de cet instrument après avoir lu ce que nous dirons plus bas du cercle et de la circonférence.

Pour vérifier la fig. 11, il faut d'abord s'assurer au demi-mètre si tous les côtés du pentagone sont égaux : les angles seront vérifiés au rapporteur, ils doivent être égaux, chacun d'eux est de 108 degrés.

Pour vérifier la figure 12, on s'assure au demi-mètre de l'égalité des côtés, les angles doivent être égaux et de 120 degrés chacun.

Dans la fig. 13, les côtés doivent être égaux ainsi que les angles. Chaque angle rapporté au rapporteur doit être de 135 degrés.

Voici la règle pour trouver la valeur d'un des angles intérieurs d'un polygone régulier.

« La somme des angles intérieurs d'un polygone régulier est égale à autant de fois deux angles droits qu'il y a de côtés dans le polygone moins deux : donc, l'angle intérieur d'un polygone régulier est égal à 180 degrés multipliés par le nombre des côtés du polygone moins deux, divisé par le nombre des côtés du polygone. »

Appliquons cette règle au triangle équilatéral : il faudra multiplier 180 degrés par 3 moins 2, ou par 1, ce qui ne change pas le nombre 180, et le diviser par 3, ce qui donne pour la valeur de chaque angle du triangle équilatéral 60 degrés.

Si nous cherchons l'expression numérique de l'angle intérieur d'un pentagone régulier, il faudra multiplier 180 par 5 moins 2, ou par 3, ce qui donnera 540 ; en

divisant par 5, on obtiendra 108 degrés, qui est l'expression numérique de l'angle intérieur du pentagone régulier.

Si nous cherchons l'expression numérique de l'angle intérieur de l'octogone régulier, il faudra multiplier 180 degrés par 8 moins 2, ou par 6, ce qui donnera 1080; en divisant par 8, le quotient 135 degrés indique la valeur de l'angle intérieur d'un octogone régulier.

Pour éviter ces calculs aux monitrices ou aux premières de table, nous allons leur indiquer la valeur de chaque angle des polygones réguliers.

3 côtés. L'angle d'un triangle équilatéral vaut 60 degrés.
4 — L'angle d'un carré vaut............ 90
5 — L'angle d'un pentagone régulier vaut 108
6 — L'angle d'un hexagone régulier vaut 120
7 — L'angle d'un heptagone régulier vaut 128 34'
8 — L'angle d'un octogone régulier vaut.. 135
9 — L'angle d'un ennéagone régulier vaut 140
10 — L'angle d'un décagone régulier vaut. 144
11 — L'angle d'un endécagone régulier vaut 147 16'
12 — L'angle d'un dodécagone régulier vaut 150

Nous devons prévenir que les heptagones, les ennéagones, les endécagones réguliers, sont d'une construction fort difficile et qui a bien peu d'application dans la vie. Si nous les avons placés dans cette liste, c'est parce que nous avons désiré que les élèves remarquassent la loi de progression ascendante de la valeur de l'angle. Les deux premiers angles, qui sont de 60 et de 90 degrés, diffèrent de 30 degrés, les deux derniers, qui sont de 147 degrés 16 minutes et de 150, ne diffèrent plus que de 2 degrés 44 minutes.

§ II. DESSIN SUR LES CAHIERS OBLONGS.

21. — Les demoiselles peuvent aussi copier les figures ci-dessus mentionnées sur un cahier oblong en papier

vélin : il leur faut alors, 1° un cahier oblong, 2° un crayon *brokman* ou *conté*, 3° un morceau de gomme élastique, 4° un exemplaire de nos planches.

Cet exercice peut s'alterner avec celui qui a lieu au tableau noir.

Quand les demoiselles auront vaincu les premières difficultés, on enverra préférablement les plus jeunes au tableau noir, et l'on fera travailler les plus âgées à leurs places et sur les cahiers oblongs.

Exécution et vérification des fig. 14, 15, 16, 17 et 18.

22. — Si la classe est munie d'instruments, il sera très-utile de les faire copier d'après nature, en s'aidant néanmoins de la gravure. La fig. 18 est beaucoup plus difficile que la précédente ; mais la maîtresse aura égard à la difficulté et se contentera d'une approximation.

Nous devons déclarer ici qu'il faut proscrire absolument les bandes de papier qui servent de règle et de compas ; nous indiquons la marche la plus sûre et la plus rapide pour dessiner avec exactitude et élégance, et ce n'est qu'en suivant scrupuleusement notre méthode, que nous pouvons répondre des succès.

CHAPITRE II.

CORPS OU SOLIDES A TROIS DIMENSIONS.

23. — « Pour dessiner des corps, c'est-à-dire des solides, ayant les trois dimensions, longueur, largeur et hauteur, il faut indiquer par des *lignes ombrées,* ou plus fortement tracées que les autres, les parties qui se trouvent dans l'ombre ; ce qui donne au dessin du *relief* ou de la *saillie.* »

Dans la peinture et dans le dessin proprement dit, on représente en relief sur une surface plane tous les objets que nous offre la nature. C'est au moyen des *ombres* et des *lumières* que les objets prennent de la saillie et du relief ; sans cela, ils restent plats et ne se détachent pas du fond. Mais dans le dessin linéaire, qui consiste en un simple tracé, et qui, par conséquent, n'a pas la ressource des ombres, il faut indispensablement recourir aux lignes ombrées.

24. — On suppose ordinairement que le jour vient de gauche à droite et selon un angle de 45 degrés : on adopte cette disposition de la lumière parce qu'alors le poignet ne forme pas ombre sur le papier, ce que la maîtresse fera remarquer à ses élèves en les plaçant de manière que le jour vienne d'abord de gauche à droite et ensuite de droite à gauche.

L'exemple des figures 19, 20, 21, 22, 25 et 26, qui représentent des corps, fera parfaitement comprendre l'application des lignes ombrées au dessin linéaire. Il est

important que la maîtresse oblige les élèves à rendre compte des motifs qui exigent que telle ligne soit ombrée et que telle autre ne le soit pas.

25. — « La fig. 19 représente un *cube*, c'est un corps terminé par six carrés égaux : un dé à jouer donne la notion matérielle du cube. »

« Si les surfaces, au lieu d'être carrées comme dans la fig. 19, sont des parallélogrammes ou des rectangles, la figure prend le nom de *parallélipipède* (voyez fig. 20). »

« La fig. 21 représente une *pyramide triangulaire*, c'est-à-dire ayant pour *base* un triangle. On appelle en général *pyramide* un corps terminé par plusieurs faces aboutissant toutes à un point nommé *sommet* de la pyramide. Les points A (fig. 21 et 22) sont les sommets des pyramides. »

« La base de la pyramide (fig. 22) est un pentagone, et la pyramide prend le nom de *pyramide pentagonale*. »

« Ces deux pyramides sont de plus des *pyramides régulières*, parce que la base est un polygone régulier, et que la ligne menée du sommet de la pyramide sur le centre de la base est perpendiculaire à cette base. Sans ces deux conditions, la *pyramide* est dite *irrégulière*. »

Exécution des fig. 19, 20, 21 et 22.

26. — Exécution de la fig. 19. — On trace d'abord le parallélogramme qui sert de base. Au sommet de chaque angle on élève une verticale ; les verticales doivent être d'égale longueur. Si l'on réunit par des droites les extrémités supérieures des quatre verticales, on fermera le cube par un parallélogramme égal à celui de la base.

Vérification. — La maîtresse s'assurera si la face la plus rapprochée est un carré. Elle vérifiera avec le demi-mètre si les quatre côtés sont égaux, et avec l'équerre

elle verra si les angles sont droits. De plus, il faudra s'assurer avec le demi-mètre si le parallélogramme supérieur est égal au parallélogramme inférieur.

L'institutrice fera observer à ses élèves que les bases supérieure et inférieure, ainsi que les autres faces, sont des carrés et non pas des parallélogrammes, mais que c'est la *perspective* qui leur donne cette forme apparente.

27. — Exécution de la fig. 20. — La construction est la même que celle de la figure précédente, si ce n'est que la face la plus rapprochée de l'œil est un rectangle au lieu d'être un carré.

Vérification. — La vérification se fera comme dans la fig. 19.

28. — Exécution de la fig. 21. — On tracera le triangle de la base; sur ce triangle on marquera un point B où il faudra élever une verticale. On choisira un point A à volonté que l'on joindra à chaque sommet des angles du triangle, et la figure sera tracée; ces lignes se nomment les *arêtes* de la pyramide.

Vérification. — La maîtresse examinera avec soin si toutes les arêtes aboutissent exactement au sommet A de la pyramide. Elle vérifiera la verticale au moyen du fil à plomb.

29. — Exécution de la fig. 22. — L'élève tracera le pentagone de la base, élèvera au milieu de la base une verticale BA, et joindra l'extrémité A de cette verticale aux sommets des angles de la base.

Vérification. — Cette pyramide pentagonale est beaucoup plus difficile à tracer que la pyramide précédente, car il faut faire concourir avec précision toutes les arêtes au sommet. Au reste, la vérification se fait de la même manière que dans la fig. 21.

CHAPITRE III.

CIRCONFÉRENCE. — ELLIPSE. — CORPS RONDS.

30. — « La *circonférence* est une ligne courbe dont tous les points sont à égale distance d'un point intérieur nommé *centre*. ACDBE (fig. 23) est une circonférence dont le centre est O. L'espace renfermé par la circonférence s'appelle *cercle*. Une portion CDB de la circonférence se nomme *arc* : la droite CB qui unit les deux extrémités de l'arc est la *corde de l'arc*. Toute droite qui passe par le centre du cercle et dont les extrémités aboutissent à la circonférence, est un *diamètre* : AB est un diamètre. Les droites qui vont du centre à la circonférence sont des *rayons* : OA, OC, OB, sont des rayons. »

31. — « Toute circonférence, grande ou petite, se divise en 360 degrés. Chaque moitié de circonférence comprend 180 degrés; voilà pourquoi le limbe ou bord du rapporteur (fig. 18) est divisé en 180 degrés. Le quart de la circonférence qui répond à un angle droit comprend 90 degrés. Lorsqu'on a besoin d'une grande précision, ou lorsqu'il s'agit de grands cercles comme l'équateur de la terre, on divise le degré en 60 minutes et la minute en 60 secondes. »

32. — « L'ellipse ou ovale (fig. 24) est une courbe dont les *axes* AB et CD sont de grandeurs différentes. Les points C et D se nomment les *foyers* de l'ellipse, la ligne AB se nomme le *grand axe*. Les points A et B, où le grand axe rencontre la courbe, sont appelés *les sommets*. »

Plus les deux foyers d'une ellipse s'éloignent l'un de l'autre, plus l'ellipse devient aplatie et plus les deux axes diffèrent entre eux. Si l'on suppose un instant l'égalité des axes, l'ellipse se transforme en cercle.

On varie la forme de l'ellipse selon le but que l'on se propose : des médaillons, des boîtes, des ornements ont la forme d'ovales ou d'ellipses.

33. — « La fig. 25 représente un *cône*. Un pain de sucre donne l'idée d'un cône. La ligne AB représente la hauteur du cône. L'ellipse figure la base du cône vue en raccourci, car la base réelle d'un cône est un cercle. Le point A, où va aboutir la surface convexe du cône, s'appelle le *sommet du cône*. »

34. — « Le *cylindre* (fig. 26) est un corps rond très-employé dans les arts ; les tuyaux de poêle et les tuyaux pour la conduite des eaux sont des cylindres. AB est la hauteur du cylindre, fig. 26. »

35. — « La *sphère* (fig. 27 et 49) est un solide terminé par une surface courbe dont tous les points sont également éloignés d'un point intérieur nommé *centre de la sphère*. Une boule bien ronde est une sphère. »

Lorsque l'on fait tourner une sphère, deux points restent immobiles dans ce mouvement de rotation, on les appelle les *pôles* de la sphère. A et B (fig. 27) sont les pôles de la sphère : AFBE est un grand cercle, parce qu'il passe par le centre O de la sphère. Les distances AO, OB, CO, OD, FO, OE, sont des rayons de la sphère.

Exécution des fig. 23, 24, 25, 26 et 27.

36. — La fig. 23 est fort difficile à exécuter sans le secours du compas, mais aussi elle exerce beaucoup la main et le coup d'œil.

« Dès l'origine de la peinture en Grèce, la pureté d'un cercle tracé par la main d'un artiste donnait la mesure de

son talent. Je vais vous conter à ce sujet un fait que j'ai recueilli dans un ancien auteur :

« Parrhasius, natif d'Éphèse en Grèce, passait pour le plus habile peintre de son temps ; il était surtout loué pour la pureté et la correction du dessin. Il apprend par la renommée que Zeuxis d'Héraclée, peintre déjà célèbre, lui disputait le premier rang dans la peinture. Cette pensée le tourmente, il veut aller juger par lui-même les ouvrages de son rival : il part pour Héraclée. Arrivé dans cette ville, il se rend chez Zeuxis, celui-ci est absent. Ne voulant pas dire son nom, Parrhasius tire ses tablettes, dessine un cercle et prie qu'on le remette à Zeuxis, il annonce qu'il reviendra. Ce dernier rentre ; à la vue d'un cercle si purement tracé, il s'écrie : « C'est un artiste. » Il prend un crayon et dessine un autre cercle en dedans de celui qui lui est présenté : il ordonne que, si l'inconnu se présente avant son retour, on lui montre les tablettes. Le voyageur revient, et, prenant pour une réponse bienveillante le cercle dessiné dans l'intérieur du sien, il trace un autre cercle plus délié et plus pur dans l'intervalle des deux premiers, et s'en va, promettant de revenir bientôt. Zeuxis, en voyant ses tablettes et le nouveau cercle, ne put s'empêcher de l'admirer : « Il n'y a, dit-il, que Par-« rhasius qui ait pu faire ce cercle ! » Il ne se trompa pas cette fois ; il attendit son retour ; ils firent connaissance, et, quoique émules en talents, ils devinrent bons amis.

« Cette anecdote semble s'être renouvelée au treizième siècle, époque de la renaissance de la peinture en Italie. Cimabué, un de ses premiers régénérateurs, avait pris pour élève Giotto, enfant de parents si pauvres, qu'il était réduit à garder les moutons. Cependant il fit des progrès tellement rapides, qu'il contribua beaucoup à ceux de la peinture, qui venait à peine de renaître : il fut le premier qui recommença à faire des portraits d'après

nature; il était également habile à peindre à fresque et en mosaïque, et aussi bon sculpteur que savant architecte. Sa réputation grandit tellement, que le pape Benoît IX voulut l'avoir pour travailler à l'église de Saint-Pierre de Rome; en conséquence, il l'invita à lui envoyer de son ouvrage pour juger de son talent. On raconte que, pour toute réponse, Giotto traça d'un seul trait un cercle noir avec la pointe de son pinceau et le lui envoya. Le rond de Giotto fut si célèbre en Italie, qu'il y était passé en proverbe pour exprimer le mérite d'un artiste (1). »

La maîtresse n'exigera probablement de ses élèves ni le rond de Parrhasius ni celui de Giotto, elle se contentera d'essais plus ou moins heureux.

Vérification de la fig. 23. — La maîtresse appliquera la pointe du compas de bois (fig. 31) sur le centre du cercle dont l'élève a tracé la circonférence, et, prenant un rayon égal à celui de la figure faite par l'élève, elle tracera une circonférence; si cette circonférence couvre parfaitement la première, c'est que la figure était irréprochable; autrement, on corrige les portions de la courbe qui sont irrégulières.

On peut dans les commencements permettre aux élèves de tracer deux lignes AB, CE perpendiculaires entre elles (fig. 23), et sur lesquelles on marquera quatre distances égales OA, OB, OC, OE; il ne s'agira plus que de dessiner les quatre courbes de A en C; de C en B, de B en E, et de E en A, qui forment la circonférence.

37. — Pour dessiner l'ellipse (fig. 24) l'élève tracera les deux axes AB et GH. Elle commencera au point A en allant de A en G et en B; la seconde partie GB doit être parfaitement égale à la première AG. La portion de l'ellipse au-dessous du grand axe doit être en tout égale à celle qui est au-dessus.

(1) M. Voiart.

Vérification de la fig. 24. — La maîtresse prendra le demi-mètre, elle y marquera à la craie les deux longueurs AO et OG, à partir de la même extrémité de la règle. Elle portera ensuite le demi-mètre sur la figure, de telle sorte que la marque de craie la plus éloignée soit sur le plus petit axe, la plus rapprochée étant sur le plus grand. Dans cette position, l'extrémité du demi-mètre doit arriver exactement à la courbe et en déterminer un point. Ensuite on varie la position du demi-mètre, mais toujours de telle sorte que les deux marques de craie coïncident avec les deux axes.

On obtiendra par ce procédé autant de points de vérification qu'on aura varié de fois la position du demi-mètre ; c'est ainsi que la maîtresse corrigera l'ellipse du tableau noir. Nous donnerons plus loin, en parlant du dessin graphique, les moyens de dessiner une courbe avec le compas. Cette construction n'est pas aussi générale que celle indiquée plus haut, car le rapport des deux axes est uniformément le même.

58. — Le cône (fig. 25) se compose d'une ellipse qui lui sert de base et que l'on tracera d'abord comme dans la fig. 24. Au point O, milieu du grand axe AB, on élève une perpendiculaire qui se termine en A, on tire les lignes AB et AC, et la figure est construite.

39. — Le cylindre (fig. 26) se construit de la même manière que le cône : on trace d'abord l'ellipse qui doit servir de base inférieure au cylindre ; ensuite on élève des verticales au point O milieu du grand axe et aux points A et B qui en sont les extrémités ; on termine la figure en traçant une ellipse semblable à la première et qui représente la base supérieure du cylindre.

Le cône, le cylindre et la sphère sont désignés en géométrie sous le nom de *corps ronds* ; ils sont très-employés dans les arts industriels.

Vérification des fig. 25 *et* 26. — La maîtresse véri-

fiera les ellipses par le procédé indiqué pour la fig. 24 ; elle s'assurera à l'équerre ou au moyen du té si les verticales sont justes. Il est important de faire remarquer que les courbes ne doivent pas aboutir trop brusquement aux extrémités du grand axe, comme on le voit dans certains dessins; c'est une disposition peu gracieuse et qui n'est pas même conforme à une observation exacte.

Ces éléments géométriques exécutés à vue, ont exercé les élèves et les ont préparées à copier des dessins d'ornement et des fleurs de broderie.

Entre les éléments géométriques et les dessins d'ornement, de broderie, de fleurs naturelles et de paysages, nous avons intercalé le dessin linéaire graphique, parce que nous avons supposé que les élèves auraient nécessairement besoin de s'aider du compas dans les dessins un peu compliqués qui se rencontrent dans la cinquième planche et dans les suivantes.

Nous recommandons aux jeunes personnes qui veulent faire des progrès dans le dessin linéaire, de ne pas négliger le dessin à vue. Sans doute le dessin graphique présente une régularité qui flatte l'œil et qui supplée en quelque sorte à la faiblesse du travail; mais c'est la difficulté même qui ajoute un nouveau prix au trait qui s'exécute sans instruments. L'esprit, occupé à saisir les rapports de distance, est toujours en action, tandis que dans le dessin graphique il se fie trop à la rigoureuse exactitude des instruments.

On peut avec avantage alterner les deux espèces de dessin linéaire.

DESSIN LINÉAIRE GRAPHIQUE.

CHAPITRE IV.

DES INSTRUMENTS.

40. — Jusqu'ici nous avons supposé que les demoiselles n'ont dessiné qu'à vue et sans instruments sur le tableau noir, sur l'ardoise et sur le papier.

Il faut s'exercer assez longtemps avant d'arriver à un certain degré de précision; mais les demoiselles douées de facilité et d'attention parviennent en peu de temps à dessiner d'une manière fort agréable à la craie ou au crayon de mine de plomb.

Quelque habiles cependant que la pratique puisse les rendre, un dessin à vue n'est toujours qu'un croquis plus ou moins spirituel, plus ou moins vrai.

Si l'on veut préparer un dessin pour une étoffe, si l'on veut adapter un sujet à un ouvrage de broderie ou de tapisserie, on s'aperçoit bientôt qu'une *approximation* est insuffisante, et que l'*exactitude* est indispensable.

41. — Le *dessin graphique* est seul capable de fournir cette exactitude; nous allons donc indiquer le tracé graphique des principales figures. Lorsque les jeunes personnes sauront se servir de la règle, de l'équerre et du compas, elles pourront tracer les figures les plus compliquées.

Les lignes droites, les perpendiculaires, les parallèles et les circonférences se rencontrent dans un grand nombre de figures; il faut donc commencer par étudier leur construction.

42. — LIGNE DROITE. Pour tracer une ligne droite sur le papier, on emploie une règle de bois ou de fer. Quand la règle est bien assujettie, il n'y a qu'à faire glisser un crayon ou un bec de plume le long de l'arête inférieure. La main doit être ferme, ne pas vaciller et suivre un mouvement régulier.

Un bec de plume, s'il est trop chargé d'encre, expose à faire des taches : le même inconvénient a lieu s'il touche l'arête inférieure. De plus, comme il est presque impossible en traçant une longue ligne, de ne pas appuyer plus dans une partie que dans l'autre, la ligne tracée est d'inégale grosseur.

43. — TIRE-LIGNE. « On remplace très-avantageusement la plume par un *tire-ligne*. C'est un instrument composé de deux palettes d'acier serrées par une vis qui les rapproche ou les éloigne, et tenues par un manche délié dans l'intérieur duquel se trouve ordinairement un *piquoir* ou petite pointe d'acier très-aiguë et destinée à calquer les dessins. »

La pièce *a* (fig. 32) est un tire-ligne de rechange pour le compas et n'ayant par conséquent pas de manche.

44. — PLUMES. Si l'on se sert de plumes, il faut employer de préférence celles de corbeau, qui sont dures et susceptibles de donner un trait délié. On peut se servir aussi ou de plumes de canard ou de bouts-d'aile.

45. — CRAYONS. Quant aux crayons, il faut employer les crayons de bois de *Brokman* ou de *Conté*. Lorsqu'on veut se procurer des tons noirs et vigoureux, on laisse tremper les crayons dans de l'huile de lin et on les enveloppe ensuite dans un papier huilé. Pour ne pas se graisser les doigts en dessinant, les demoiselles peuvent renfermer les crayons dans un porte-crayon ou les envelopper dans un petit morceau de parchemin maintenu par un fil.

46. — ENCRE ORDINAIRE. On peut se servir de bonne

encre bien pure et bien noire que l'on verse dans un *godet* et que l'on change tous les jours; sans cette précaution l'encre s'épaissit et ne donne que des traits incorrects.

47. — ENCRE DE CHINE. L'encre de Chine est bien préférable à l'encre ordinaire. Comme on fabrique de l'encre de Chine en France au moyen de noir de fumée ou de noyaux de pêches brûlés et réduits en poudre, il est nécessaire de faire connaître les qualités de la bonne encre de Chine, et d'éviter ainsi les supercheries des marchands.

La bonne encre de Chine est d'un beau noir brillant et d'une odeur agréable.

Pour la reconnaître, frottez le bout d'un pain sur l'ongle de votre pouce gauche que vous aurez préalablement humecté de salive : si la teinte est terne ou graveleuse, cette encre ne vaut rien ; si, au contraire, elle est d'un beau noir et d'une teinte brillante et unie avec un reflet azuré, exhalant une odeur de musc, l'encre est bonne. Cependant, cette première épreuve ne suffit pas encore pour prononcer sur le mérite de l'encre. Mettez un peu d'eau dans le fond d'un godet, frottez-y le bout d'un pain et faites une teinte un peu épaisse; prenez de cette encre dans une plume et faites quelques traits bien prononcés sur un papier collé : quand les traits sont secs, prenez un pinceau rempli d'eau et passez-le à plusieurs reprises sur les traits d'encre de Chine ; si les traits ne subissent aucune altération, vous pouvez acheter avec sécurité le bâton d'encre de Chine (1).

48. — GODETS. Les godets sont de petits vases plats en porcelaine ou en faïence, dans lesquels on délaye l'encre de Chine ou les couleurs que l'on emploie; il faut avoir soin de les recouvrir hermétiquement quand on ne

(1) On sait que la véritable encre de Chine se tire d'un mollusque à qui la nature a donné une liqueur d'une couleur noire foncée, avec laquelle il trouble la transparence de l'eau pour se soustraire à la poursuite de ses ennemis.

se sert plus de la couleur qu'ils contiennent. On fait des godets en marbre qui sont très-commodes et qui conservent très-bien la couleur d'une séance à l'autre. Quand on a fini, on mouille légèrement le bord avec un peu d'eau et on recouvre le godet d'un autre morceau de marbre que l'on y place après l'avoir horizontalement frotté sur les bords du godet.

49. — Équerres. Les équerres (fig. 15 et 16) sont ordinairement en bois de poirier; on en construit quelques-unes en cuivre ou en acier. Des équerres en glace, un peu épaisses, sont fort élégantes et d'un excellent usage, elles ne subissent pas l'influence atmosphérique comme les équerres en bois de poirier qui souvent se déjettent.

Le mérite d'une équerre est d'être juste et d'avoir les arêtes bien vives.

50. — Té. Le té (fig. 17) est un instrument ainsi nommé parce qu'il ressemble à la lettre T; sa traverse AB et la règle qui s'y adapte à angle droit, sont divisées en décimètres, centimètres et millimètres. Un bouton placé au milieu de la règle permet de s'en servir avec facilité.

Cet instrument est très-commode dans la pratique, surtout lorsque les dessins sont collés sur une planche de bois.

On construit (1) des T dont la tête est double et forme deux alidades, dont l'une est immobile et l'autre est mobile autour d'un axe. Cet instrument sert à relever très-rapidement l'amplitude des angles.

51. — Rapporteur. Les rapporteurs (fig. 18) sont construits en cuivre ou en corne. Les rapporteurs en cuivre sont plus solides que ceux de corne et ne subissent pas les influences atmosphériques comme ces derniers; mais, de même que tous les instruments de cuivre, ils

(1) Chez Saigey et Cie, fabricants d'instruments de physique, rue Hautefeuille, 21, à Paris.

salissent le papier et laissent aux doigts une odeur assez désagréable. Pour que les rapporteurs en corne ne se déjettent pas, surtout dans les grandes chaleurs, il faut les mettre en presse dans un volume d'une bibliothèque ou entre deux volumes, et ne jamais les laisser exposés aux rayons d'un soleil ardent. On emploie les rapporteurs pour tracer des angles droits et des angles d'une amplitude numérique depuis 1 degré jusqu'à 180 degrés ; les grands rapporteurs en corne sont divisés en demi-degrés.

On fabrique également chez M. Saigey de grands rapporteurs en bois qui servent au tableau noir.

52. — COMPAS. La fig. 32 représente un compas avec deux pièces de rechange a et b. Une des pointes sèches est maintenue par une vis, on peut l'ôter et la remplacer par une *pointe à tire-ligne*, a. On met de l'encre entre les deux palettes du tire-ligne que l'on serre plus ou moins selon que l'on veut obtenir un trait fin ou gros. Si l'on veut avoir un trait au crayon, on remplace le tire-ligne par la pointe de rechange b, dans laquelle s'adapte un crayon de bois.

53. — La bonté d'un compas consiste dans l'égalité du mouvement de la tête qui doit tourner sans soubresauts, dans la justesse des charnières, dans l'égalité des pointes d'acier qui doivent être fines et joindre parfaitement.

Tout le monde sait que, pour tracer une circonférence avec un compas, on place sur le papier une des pointes qui reste immobile tandis que l'autre pointe trace une courbe plus ou moins grande selon l'écartement des branches du compas ; cette courbe est la circonférence.

54. — La fig. 33 représente un *compas à balustre*, ainsi nommé parce que la tête du compas est surmontée d'une petite branche de cuivre qui a la forme d'un balustre. On se sert de ce compas pour tracer des circonférences extrêmement petites qu'il serait impossible de

tracer avec des compas ordinaires. Le compas à balustre peut avoir des pointes de rechange.

55. — La fig. 31 représente un grand compas de bois propre à tracer des circonférences à la craie sur le tableau noir.

Outre les compas dont nous venons de parler, il y a encore les *compas à cheveu* qui offrent une grande exactitude, les compas à *trois branches* qui servent à relever trois points simultanément, ce qui est très-commode dans la copie des figures.

CHAPITRE V.

OPÉRATIONS GRAPHIQUES.

56. — *Élever une perpendiculaire sur une droite au moyen de l'équerre.* Soit la ligne AC (fig. 28) au point B de laquelle on veut élever une perpendiculaire : placez l'équerre de manière qu'un des côtés couvre exactement la ligne droite, tandis que l'autre arrive en B; faites glisser une pointe de crayon le long de ce côté de l'équerre dans la direction BD : BD est la perpendiculaire demandée.

57. — *Mener une ou plusieurs parallèles au moyen de l'équerre* (fig. 29). Soit la ligne AC à laquelle on veut mener des parallèles : posez l'équerre de manière qu'un des côtés couvre exactement la partie AB de la ligne donnée AC; le long du côté BI de l'équerre faites glisser une seconde équerre : les lignes ID, KE, LF, etc., que vous tracerez le long du côté de la seconde équerre dans les différentes positions que vous lui ferez occuper, sont autant de parallèles à la ligne AC.

58. — *Mener une ou plusieurs parallèles avec le té* (fig. 30). Rien n'est plus simple que cette opération exécutée au moyen du té. Supposons que l'on veuille mener plusieurs parallèles dans un plan collé sur la planchette (fig. 30), il suffit de promener le té sur l'un des bords de la planchette et de faire glisser une pointe de crayon le long de l'arête dans les diverses stations qu'on lui fera successivement occuper. Les lignes AB, CO, EF, ainsi tracées, sont des parallèles.

59. — *Diviser une ligne donnée AB en deux parties égales.* Soit la ligne AB (fig. 34) que l'on doit diviser en

deux parties égales. Portez au point A une ouverture de compas plus grande que la moitié de AB ; de ce point, décrivez deux arcs de cercle, l'un au-dessus, l'autre au-dessous de la ligne AB. Portez ensuite la même ouverture de compas au point B, et décrivez deux arcs de cercle qui couperont les premiers aux points D et E ; si vous joignez ces points par une droite, l'intersection C sera le milieu de la droite AB.

60. — *Sur une droite donnée et en un point donné de cette droite, élever une perpendiculaire* (fig. 35). Soit la ligne AB au point C de laquelle on peut élever une perpendiculaire : placez votre compas en C, et, avec une ouverture prise à volonté, déterminez deux distances égales CA et CB. Des points A et B, avec une même ouverture de compas plus grande que AC, décrivez deux arcs de cercle qui se couperont en D. Joignez les points D et C, la droite DC est la perpendiculaire demandée.

61. — *A l'extrémité d'une droite qui ne peut être prolongée, élever une perpendiculaire.* Soit la droite AB (fig. 36) à l'extrémité A de laquelle on veut élever une perpendiculaire : nous supposons qu'il n'est pas possible de prolonger la droite dans le sens de BA, ce qui peut avoir lieu lorsqu'on construit un plan ou lorsqu'on dresse une carte de géographie. Je prends un point O quelconque hors de la droite AB : de ce point où je place le compas, et avec un rayon égal à OA, je décris un grand arc de cercle qui coupe la droite AB en C. Je tire CO, et je prolonge cette ligne jusqu'à ce qu'elle coupe la circonférence en D. La ligne DA est la perpendiculaire demandée.

62. — *D'un point pris hors d'une droite, abaisser une perpendiculaire sur cette droite.* Soit A un point situé hors de la ligne droite BC (fig. 37) d'où l'on veut abaisser une perpendiculaire sur cette droite. Je place une pointe du compas en A et, avec un rayon plus long que la distance de A à la ligne BC, je décris un arc de cercle

qui coupe la droite BC en D et E; des points D et E, et avec une même ouverture de compas, je décris deux arcs de cercle qui se couperont en F. La droite AF est la perpendiculaire demandée.

63. — *Construire un angle égal à un angle donné.* Nous supposons que l'on veut construire à l'extrémité F de la ligne FG (fig. 38) un angle égal à un angle donné BAC. Du point A, et avec une ouverture de compas à volonté, je décris un arc de cercle DME. Du point F, et avec une ouverture de compas égale à la précédente, je décris l'arc de cercle indéfini INL. Je mesure au compas la distance qui se trouve entre les points D et E, et je porte cette distance de I en K. Il ne reste plus qu'à tirer la droite FH qui passe par l'intersection K, et l'angle GFH est égal à l'angle donné BAC.

Si l'on emploie le rapporteur, on portera le centre A de l'instrument fig. 18 sur le point A, et l'on fera coïncider la ligne de foi de l'instrument avec la droite AB fig. 38; on lira sur le limbe le nombre de degrés, que nous supposons de 30; on portera le rapporteur sur la ligne FG de manière que le centre A se trouve sur le point F et que la ligne de foi de l'instrument coïncide avec la droite FG. On déterminera par un point l'endroit qui correspond au 30e degré du limbe, il n'y aura plus qu'à joindre ce point avec le point F par la droite FH.

64. — *Mener une parallèle à une ligne donnée.* Supposons que la ligne donnée soit AB (fig. 39), et que par un point C on veuille mener une parallèle à AB. Du point C je tire l'oblique CB; du point B, point d'intersection de l'oblique et de la droite AB, je décris avec un rayon quelconque un arc de cercle EMF. Je transporte le compas au point C, et avec la même ouverture je décris un arc indéfini GNI. Je mesure la distance de E à F, que je porte de G en H. Il ne reste plus qu'à tirer la droite CD passant par le point H, c'est la parallèle demandée.

65. — *Diviser une ligne donnée en un certain nombre de parties égales*. Soit la ligne AB (fig. 40) qu'il s'agit de diviser en sept parties égales. Du point A, tirez la droite indéfinie AG faisant avec AB un angle quelconque. Portez de A en G une ouverture de compas à volonté, de manière que AB, DE, EP, etc., soient des distances égales. Tirez la droite KB et ensuite la droite BI. Par le point I, et selon le procédé indiqué dans la figure précédente, conduisez une parallèle à KB. La distance LB sera la septième partie de AB, si le travail graphique est exact; on s'en assurera en portant sept fois la distance LB sur AB, elle doit y être contenue sans reste. Si l'on n'avait pas réussi, on tirerait la droite HL et par le point H on mènerait une seconde parallèle à IL. La droite ML sera probablement la septième partie de la distance AB. Nous avons cherché une seconde division de la droite AB, quoique dans les constructions graphiques on suppose généralement que le travail est effectué rigoureusement.

Il y a plusieurs autres précédés pour diviser une droite en un certain nombre de parties égales, mais nous les avons essayés, et nous croyons celui que nous venons d'indiquer le plus facile et le plus simple.

On peut avoir recours au tâtonnement lorsqu'il s'agit de diviser une droite en 3 ou en 5 parties; mais, lorsqu'il s'agit de 7, 11, 13, etc., parties égales, la construction graphique précédente est bien préférable.

66. — *Construire un triangle égal à un triangle donné*. Supposons que l'on donne le triangle ACB (fig. 41), et qu'il s'agisse d'en construire un qui lui soit égal : je tire une ligne indéfinie sur laquelle je prends DE égal à AB : du point D, et avec une ouverture de compas égale à la longueur AC, je décris un arc de cercle; du point E, et avec une ouverture de compas égale à la distance BC, je décris un second arc de cercle qui coupe le premier au

point F. Il ne reste plus qu'à joindre les points D et E au point F, en tirant les droites DE et FE : le triangle DFE est le triangle demandé.

Les triangles ABC, DEF sont des triangles scalènes : nous avons déjà dit qu'on appelle *triangle scalène* un triangle dont les trois côtés et les trois angles sont inégaux.

67. — *Construire un carré sur un côté donné.* Soit AB (fig. 42) le côté donné sur lequel je dois construire un carré. Au point A je fais un angle droit par le procédé indiqué au §61, ou bien, au moyen de l'équerre ou du rapporteur. Sur la perpendiculaire indéfinie AD je prends une longueur AD égale à AB. Des points D et B, successivement pris comme centres, et avec une ouverture de compas égale à la distance AB, je décris deux arcs de cercle dont l'intersection détermine le point C. Je tire les droites DC et CB, et le carré demandé se trouve construit.

68. — *Construire une losange.* Sur une ligne AB (fig. 43) j'élève une perpendiculaire : je prends avec une ouverture du compas AO égal à OB et OD égal à OC; les points A, D, B, C, unis par les droites AD, DB, BC et CA, déterminent la losange. Si les quatre distances AO, OB, OD, OC, étaient égales, la figure serait un carré. Plus la différence sera grande, plus la losange sera allongée; c'est l'habitude qui fait trouver la différence qui doit exister entre les diagonales AB et CD, pour que la losange ait une forme agréable.

69. — *Étant donné un polygone quelconque, construire un second polygone égal au premier.* Soit le polygone donné ACDBEF (fig. 44), je tire une ligne indéfinie sur laquelle je prends une longueur GH égale à AB du polygone donné. Du point G, et avec un rayon égal à AD, je décris un arc de cercle; du point H, et avec un rayon égal à BD, je décris un arc de cercle dont l'intersection avec le premier détermine le point K, en tirant KG et KH, j'ai un triangle GKH égal à ABD. Par le même

procédé, je construirai les triangles GIK, GHL et GML, égaux aux triangles ACD, ABE et AFE, et j'obtiens ainsi un polygone égal au polygone donné.

Dans la planche (fig. 44) les deux polygones ne sont pas égaux, mais il est évident qu'on les construira égaux en suivant la marche indiquée. Les deux polygones de la fig. 44 sont semblables, et nous donnerons plus bas le moyen de construire deux figures semblables.

70. — *Tracer plusieurs cercles concentriques.* Placez une pointe de compas en O (fig. 45) et tracez une circonférence; augmentez ou diminuez l'ouverture du compas, sans changer le centre, et vous aurez des circonférences concentriques plus grandes et plus petites.

71. — *Construire un pentagone régulier dans un cercle donné.* Du point B comme centre (fig. 46) et avec une ouverture de compas égale au rayon, je décris un arc de cercle DCE, qui coupe la circonférence aux points D et E. Je tire la droite DE, qui détermine le point F; au point C, j'élève une perpendiculaire qui coupe la circonférence en G. Du point F, et avec un rayon égal à FG, je décris un arc de cercle GH : la distance GH est le côté du pentagone régulier qu'il ne s'agira plus que de porter cinq fois sur la circonférence : après quoi, on tracera les côtés du pentagone.

72. — *Construire un hexagone régulier dans un cercle donné.* Soit donné le cercle (fig. 47) : je porte six fois le rayon sur la circonférence de A en B, de B en C, de C en D, etc.; c'est le côté de l'hexagone cherché; il ne s'agit plus que de tirer les droites AB, BC, CD, etc.

73. — *Construire un octogone régulier dans un cercle donné.* Dans le cercle donné (fig. 48) je tire le diamètre AB, et au centre O j'élève un second diamètre CD, perpendiculaire à AB. Des points B et C, et avec une même ouverture de compas, je décris deux arcs de cercle dont l'intersection est en E. Je joins E au centre O, par la

droite EO, qui coupe la circonférence au point F; la distance CF est le côté de l'octogone régulier qu'il faudra porter huit fois sur la circonférence. On tirera ensuite les droites CF, FB, etc., qui déterminent l'octogone régulier.

74. — *Tracer une sphère* (fig. 49). D'un point O tracer une circonférence et les diamètres perpendiculaires CD et AB.

Avant d'aller plus loin, nous rappellerons que la terre que nous habitons est un sphéroïde, c'est-à-dire une sphère légèrement aplatie aux pôles : dans l'enseignement de la géographie, on représente la terre par une boule en carton.

Le dessin d'un globe sur une feuille de papier est une représentation en perspective qui peut être faite à plusieurs distances et que l'on appelle *projection* (1). Parmi les projections, il en est une qui est fort simple et dans laquelle le diamètre est divisé en espaces égaux : la fig. 49 représente cette projection; on y voit des arcs de cercle qui aboutissent aux pôles A et B, ce sont les *méridiens;* les autres arcs, qui dans les sphères de carton sont parallèles à la ligne CD, représentant l'*équateur,* sont appelés *parallèles.*

Cela posé, revenons au tracé des méridiens et des parallèles. Pour tracer l'arc de cercle AIB, joignez les points A, I et B par les droites AI et IB; sur le milieu de chacune de ces droites, élevez une perpendiculaire; l'intersection des deux perpendiculaires sera le centre d'un cercle qui passera par les trois points A, I, B. On peut chercher par le tâtonnement les divers centres des

(1) Pour avoir des développements sur ce sujet, on peut consulter un de mes ouvrages, *la Géographie enseignée par le dessin,* ou Méthode facile et sûre d'apprendre la géographie par la copie des cartes graduées et disposées pour cet enseignement. Cet ouvrage est en usage dans plusieurs institutions de demoiselles.

arcs de cercle, mais ce moyen est un peu long. Nous avons développé avec soin les constructions des sphères et des cartes dans notre ouvrage intitulé : *La Géographie enseignée par le dessin des cartes.* Nous y renvoyons nos lectrices.

75. — *Tracer un fer de lance* (fig. 50). Cette figure est susceptible de formes très-diverses, selon que les arcs qui la composent appartiennent à des cercles plus ou moins grands. Dans la fig. 50 nous construisons un triangle équilatéral ABC sur la base duquel nous abaissons la perpendiculaire CD (c'est la construction fig. 37). Sur le milieu de AC et de CB, on élève des perpendiculaires et l'on cherche par le tâtonnement un centre plus ou moins éloigné de la droite AC, selon le degré de courbure que l'on veut donner à l'arc qui passe par les points A et C; on prend un autre centre à la même distance de la droite CB, et l'on décrit les arcs de cercle qui se réunissent en C. Sur la perpendiculaire CD, on prend un point D à volonté, que l'on joint aux points A et B par les droites DA et DB; sur le milieu de chacune de ces droites, on élève une perpendiculaire sur laquelle on cherche, aussi par le tâtonnement, un centre pour les arcs de cercle AD et DB.

76. — *Tracer un écusson* (fig. 51). Cette figure est la même que la précédente, excepté que les arcs de cercle sont tracés dans le sens contraire : les arcs concaves sont remplacés par des arcs convexes et les arcs convexes sont remplacés par des arcs concaves. Tirez la droite AB; sur le milieu de cette droite élevez la perpendiculaire DC; élevez également des perpendiculaires sur les droites AC et CB, et choisissez sur ces perpendiculaires les centres des deux arcs AC et CB; prenez un point D à volonté et tirez les droites AD, DB, sur le milieu desquelles vous élèverez des perpendiculaires. Les centres des arcs AD et DB seront choisis sur ces perpendiculaires.

Les écussons, ainsi appelés parce qu'ils ont la forme des anciens écus ou boucliers des chevaliers, sont très-employés dans le blason; on s'en sert dans des ouvrages de broderie; on peut y dessiner au milieu une fleur, un emblème ou un chiffre.

77. — *Tracer l'ovoïde* (fig. 52). Du point O, pris pour centre, décrivez une circonférence. Au point O élevez OD perpendiculaire sur AB, qui passera par le point C; tirez les droites indéfinies ACE, BCD; des points A et B comme centres, avec des rayons égaux à la droite AB, décrivez deux arcs de cercle qui se termineront aux points D et E; placez votre pointe de compas en C, et unissez par un arc de cercle les points D et E; l'ovoïde est tracé.

78. — *Tracer une rosace géométrique* (fig. 53). Tracez une circonférence d'un rayon quelconque. Avec la même ouverture de compas, placez-vous à un point quelconque B, et avec une ouverture de compas égale au rayon du cercle, décrivez l'arc de cercle AC; du point C vous décrirez l'arc de cercle BD, et vous continuerez ainsi à tracer des arcs de cercle jusqu'à ce que la figure soit semblable au modèle et soit composée de six feuilles qui toutes aboutissent au centre. Il ne restera plus qu'à tirer des droites BE, CF, DA.

Cette figure, composée de six feuilles étroites, est trop grêle; on peut intercaler six autres feuilles derrière les premières : il suffit de diviser la distance AB en deux parties égales par le procédé du § 73, ce qui déterminera le point G; de ce point comme centre et avec le rayon du cercle, je décris deux arcs de cercle qui déterminent à la circonférence deux nouveaux points H et I; de ces points je décris encore de nouveaux arcs et je continue jusqu'à ce que la figure soit terminée.

79. — *Tracer la rosace* (fig. 54). Tracez deux cercles concentriques et divisez la plus grande circonférence en huit parties égales d'après le procédé de la fig. 48, ce

qui vous permettra de tirer les quatre diamètres AB, CD, EF, GH. Entre les deux cercles concentriques on dessinera les huit feuilles dont les sommets seront en A, G, C, F, B, H, D, E. Chaque feuille se compose de deux moitiés *symétriques,* c'est-à-dire qui ne peuvent se couvrir que dans un ordre contraire, ou lorsqu'on renverse une moitié sur l'autre.

80. — Voici la différence entre deux figures égales et deux figures symétriques : deux lignes égales se superposent et se couvrent parfaitement; il en est de même de deux cercles égaux; mais deux figures *égales par symétrie* ne peuvent pas se superposer quoique toutes leurs parties soient égales. Deux bottes d'homme sont égales par symétrie : on peut bien s'assurer de l'égalité des semelles en les posant l'une sur l'autre. Si elles coïncident, ce n'est que parce que l'ordre est renversé, mais on ne peut pas les mettre indifféremment au pied droit ou au pied gauche. Les deux souliers d'une femme sont au contraire égaux et se chaussent indifféremment.

81. — *Tracer l'étoile géométrique* fig. 55. Tracez un cercle et divisez-le en cinq parties égales par le procédé de la fig. 46. Tirez les droites AC, AD, BE, BD, etc., et l'étoile sera tracée : il ne restera plus qu'à mener les rayons AO, BO, CO, etc. Nous supposons que ces lignes sont indiquées au crayon; en mettant à l'encre, on aura soin de ne pas dépasser les points d'intersection.

On peut tracer des rosaces géométriques à huit pans; on peut, dans celle de la fig. 55, diviser les espaces AB, BC, CD, etc., en deux parties égales et tracer une seconde étoile à cinq pointes dont on n'apercevra que les extrémités et qui sera censée placée sous la première.

Si l'on suit la même marche pour la rosace fig. 54 on intercalera en dessous de nouvelles feuilles semblables aux premières et dont on ne verra qu'une faible partie; mais cette rosace deviendrait alors bien lourde. On es-

sayera d'insérer sous les larges feuilles de la fig. 54 les feuilles plus minces de la fig. 53.

Il sera très-facile pour l'institutrice de varier beaucoup les rosaces géométriques; il nous suffit de l'avoir mise sur la voie en lui montrant les effets du compas. Souvent même les jeunes élèves, dirigées par le hasard et par un goût naturel, trouvent des combinaisons très-agréables.

CHAPITRE VI.

COPIE DES FIGURES SEMBLABLES. — ÉCHELLE DE PROPORTION.

82. — Lorsqu'on copie un tableau, on ne veut pas toujours conserver les mêmes dimensions, il faut savoir les réduire ou les augmenter.

Nous allons indiquer d'abord quelques constructions pour doubler les dimensions d'un cadre ou pour les réduire à moitié.

Supposons que l'on veuille doubler un carré ou un rectangle, le premier expédient qui se présente à l'esprit est de doubler les côtés du carré ou du rectangle, mais on s'aperçoit bientôt qu'au lieu de doubler la figure on l'a quadruplée ; voici une méthode géométrique très-simple pour trouver le côté du carré double.

83. — *On propose de doubler le carré dont* BC *est le côté* (fig. 56). A l'extrémité B du côté BC, j'élève une perpendiculaire BA égale à BC et je tire AC ; AC est le côté du carré double.

La proposition contraire, qui consiste à *chercher le côté du carré deux fois plus petit*, est également utile dans les arts. Soit le carré ABCD (fig. 57) que l'on veut réduire à moitié. Tirez les deux diagonales AC, DB qui se couperont au point O ; une des quatre lignes égales AO, OB, OC, OD, est le côté du carré dont la surface est moitié de celle du carré ABCD.

84. — Voici un procédé très-employé dans les arts pour changer les dimensions d'un tableau, d'un dessin, d'une carte de géographie, etc. ; on le nomme *copie par*

treillis. Soit le cadre ABCD (fig. 58) qui contient un vase plein de fruits que l'on veut copier dans une dimension toute différente, dans le cadre *abcd*, par exemple. Je divise la base DC du grand tableau en 12 parties égales, et à chaque point de division j'élève une perpendiculaire; je divise le côté AD en parties égales à celles du côté DC, je suppose que AD en contienne 8 : par les points de division j'élève des perpendiculaires sur AD, de sorte que le rectangle ABCD se trouve divisé en 96 carrés égaux. Je divise également le côté *dc* en 12 parties et le côté *da* en 8 parties, et j'obtiens de même 96 petits carrés égaux. Il ne reste plus qu'à copier dans chaque carré du rectangle *abcd* ce qui est contenu dans le carré correspondant du rectangle ABCD; ainsi, de proche en proche et de carré en carré, on copie les moindres détails du dessin.

Il peut arriver que le côté DA ne contienne pas un nombre exact de fois les divisions de DC : ainsi, par exemple, si le côté DA ne contenait que 7 fois la distance DI, plus un reste quelconque, il faudrait négliger ce reste, et l'on n'aurait que 84 carrés égaux. On prendrait également sur *da* 7 parties égales à *di*, de manière à avoir dans le second cadre 84 carrés égaux : on copierait approximativement les parties de la figure qui sortiraient des carrés.

Si, au lieu de donner le cadre *abcd*, on demandait de construire un cadre d'une surface égale à la moitié de ABCD (fig. 58), on construirait un carré sur AD et l'on chercherait, par la construction de la fig. 57, le côté du carré deux fois plus petit : on construirait ensuite un carré sur DC et l'on chercherait le côté du carré deux fois plus petit. Ces deux lignes seraient les deux côtés à angle droit du rectangle demandé.

85. — Pour obtenir un rapport quelconque entre deux longueurs, on a recours aux *échelles*.

Une *échelle* est une ligne qui représente la longueur que doit occuper sur le papier un certain nombre de mètres, de décimètres, de centimètres, etc.

On trouve au bas de toutes les cartes de géographie une échelle qui indique un certain nombre de myriamètres. Les plans sont également accompagnés d'une échelle.

Le choix de l'échelle dépend de l'objet que l'on se propose de représenter. Ainsi, dans un paysage où l'on a une grande étendue de terrain, on place sur divers plans les hommes, les animaux ou les maisons qui remplacent les échelles, car ces objets, dont les dimensions naturelles nous sont connues, fournissent immédiatement à l'esprit la grandeur relative du paysage.

Pour l'usage ordinaire du dessin, on peut employer avec succès un double décimètre en buis, divisé en centimètres et en millimètres; les doubles décimètres en ivoire sont plus agréables parce que les divisions sont mieux et plus visiblement indiquées.

86. — Si l'on veut obtenir une précision plus grande, on se sert d'une échelle qui donne les dixièmes et que l'on nomme *échelle des dixmes* (fig. 59). On peut construire soi-même cette échelle, mais les fabricants d'instruments de mathématiques en vendent de gravées sur buis qui sont parfaitement justes et dont le prix est très-modéré.

Les petits chiffres 1, 2, 3, 4, 5, etc., qui se trouvent à la première division, indiquent un, deux, trois, quatre, cinq, etc., dixièmes de l'unité principale.

Nous allons nous servir de l'échelle pour la construction du polygone GIKHLM (fig. 44) semblable au polygone donné ACDBEF.

Supposons que l'on veuille avoir un polygone dont les côtés soient plus grands d'un quart que ceux du polygone donné : voici la manière dont nous allons procéder.

Je mesure AB avec une ouverture de compas que je porte sur l'échelle des dixmes, je trouve 6 unités et 4

dixièmes; je prends le quart de 6.4, qui est de 1.6, je l'ajoute à 6.4, ce qui me donne 8. Je tire une ligne indéfinie GH, et, cherchant sur l'échelle des dixmes huit unités, je porte cette distance de G en H. Je mesure également la distance AC que je porte sur l'échelle, et je trouve 2.5 ; ajoutant le quart ou 0.6, j'ai 3.1 ; je cherche sur l'échelle la distance correspondante 3.1, que je porte en G au moyen du compas. Avec cette même distance pour rayon, je décris du point G un arc de cercle; je prends de même une distance proportionnelle à DC que je porte en K et avec laquelle je décris du point K un arc de cercle qui coupe le premier en I, ce qui donne le triangle GIK semblable au triangle ADC, mais dont les côtés sont d'un quart plus grands que ceux du triangle ACD. Je continue, par le même procédé, à construire successivement les triangles GKH, GHL, GLM semblables aux triangles ADB, ABE, AEF, et j'obtiens le polygone GIKHLM semblable au polygone ACDBEF et dans la proportion demandée.

La même construction s'appliquerait à toute espèce de figures.

CHAPITRE VII.

DE L'ORNEMENT.

87. — Les figures géométriques sont trop simples pour être employées dans la décoration. On y ajoute des fleurs, des feuilles, des coquilles et une foule d'accessoires qui ne doivent leur origine qu'à l'imagination des artistes.

Les figures géométriques ainsi ornées et embellies ont constitué l'*ornement*, art très-compliqué aujourd'hui et qui reste le privilége d'un très-petit nombre d'artistes.

88. — L'ornement comprend non-seulement les figures géométriques, mais encore des compositions qui s'en éloignent plus ou moins; ainsi les faisceaux d'armes, les têtes de griffons, de chimères, les cariatides (ce sont des statues de femmes dont les têtes soutiennent des corniches), les masques hideux des théâtres anciens, etc., n'ont que très-peu de rapports avec les constructions géométriques; les rosaces, les enroulements, etc., s'en rapprochent infiniment plus.

Notre intention n'est pas de faire ici un cours, même élémentaire, d'ornement; ce que nous en dirons sera très-succinct, et trois planches seulement de notre atlas seront consacrées à donner aux jeunes personnes quelques notions de l'ornement suffisantes pour les conditions ordinaires de la vie, et qui les mettront en état de composer quelques petits sujets d'ornement analogues à ceux représentés par les figures 116, 117, 118 et 119. Ces petites compositions peuvent être exécutées au crayon ou au lavis, ou être coloriées; on peut les appliquer à des ouvrages de tapisserie, de broderie, etc.

ORNEMENT.

Nous allons commencer par des petites figures d'ornement détachées et qui peuvent très-facilement s'appliquer à une foule de sujets. Ce sont les *rosaces*, les *fleurons* et les *bordures* ou *lignes courantes*; nous passerons ensuite aux sujets d'ornement.

ROSACES.

89. — *Dessiner la rosace* fig. 60. On appelle *rosace* un ornement ayant quelque rapport à la configuration extérieure des fleurs appartenant à la famille des *rosacées*. Cette rosace, composée de six feuilles plus grandes et de six petites feuilles concentriques, rangées en cercle autour d'un bouton qui occupe le centre, se rapporte à l'hexagone régulier qui en est le type géométrique : les six feuilles du milieu se rapportent également à l'hexagone régulier.

Pour dessiner cette rosace, on trace d'abord trois cercles concentriques; entre les deux moins grands, on indiquera un rang de petites feuilles; on dessinera ensuite les six feuilles qui viennent s'y rattacher.

90. — *Dessiner la rosace* fig. 61. Cette rosace est une espèce de pâquerette ou de marguerite dont le centre est un cercle : elle se compose de seize feuilles dont huit sont entièrement visibles, et recouvrent les huit autres dont on n'aperçoit que les extrémités.

Le dessin géométrique de cette figure est l'octogone régulier : on commencera par tracer le cercle au centre, et l'on y fera aboutir les huit feuilles entières dont les pointes correspondent aux huit divisions exactes de la circonférence; on terminera par les feuilles cachées en partie, et l'on aura soin d'indiquer par quelques traits un peu plus fermes les parties qui se trouvent dans l'ombre.

Il est essentiel de faire remarquer aux jeunes personnes qui copieront ces dessins, que les ornements sont en re-

lief, et que, par conséquent, certaines parties sont plus près de l'œil, ou du moins doivent paraître telles dans le dessin. Les rosaces s'exécutent en plâtre, en marbre, en bois, en fer, en cuivre, etc.; par conséquent, lorsqu'on est obligé de les représenter sur un papier qui est une surface plane, il faut bien, par des traits de force et par des lignes ombrées, faire à l'œil le plus d'illusion qu'il est possible.

91. — *Dessiner la rosace* fig. 62. La construction de cette rosace se rapporte à la division de la circonférence en cinq parties égales. On y voit au centre une rosace très-simple et de forme pentagonale, entourée d'un rang de cinq feuilles surmonté lui-même d'un autre rang de feuilles.

L'élève tracera trois circonférences concentriques au compas à balustre : elle commencera par le centre, ensuite elle exécutera les cinq feuilles qui se trouvent comprises entre les deux cercles concentriques les plus petits; il ne restera plus qu'à dessiner les grandes feuilles sur lesquelles se trouvent comme appendices cinq feuilles plus petites.

92. — *Dessiner la rosace* fig. 63. Cette rosace est, comme la précédente, un produit de l'imagination plutôt qu'une imitation même éloignée de la nature. Elle se compose d'un bouton orné et entouré d'un cercle concentrique à échancrure régulière, sur lequel s'adaptent quatre *feuilles digitées et dentées* (en histoire naturelle on appelle feuilles digitées les feuilles qui se séparent en plusieurs parties comme des doigts; les feuilles dentées sont celles qui ont des dentelures sur les bords). Ces feuilles ressemblent aux feuilles de persil ou aux feuilles d'acanthe; entre les quatre feuilles se trouvent d'autres feuilles ornées.

Cette rosace est assez riche et fait un très-joli effet surtout dans une dimension double.

L'élève, pour tracer cette rosace, décrit au compas deux cercles concentriques; sur la circonférence la plus petite, elle indique les échancrures. Elle tire ensuite deux diamètres perpendiculaires pour le tracé des quatre feuilles régulières dont les bases s'appuient sur la circonférence du plus petit cercle concentrique; elle dessinera ensuite les feuilles demi-cachées.

93. — *Dessiner la rosace* fig. 64. Cette rosace est d'un aspect simple mais élégant : elle est compliquée dans ses détails, car elle contient huit feuilles à bord renversé, un rang de seize feuilles formant une bordure frangée et une rosace à huit petites feuilles au centre.

L'élève tracera quatre cercles concentriques. Le plus petit, devant contenir la rosace du centre, sera divisé en huit parties égales. A la circonférence extérieure du second cercle, on dessinera les seize feuilles qui se trouvent dans le modèle; c'est la division géométrique de la circonférence en huit parties égales et de chaque partie en deux moitiés. Enfin, dans l'intervalle du troisième au quatrième cercle, on dessinera les huit grandes feuilles à bord renversé. On terminera par les huit perles qui séparent les grandes feuilles.

On voit que cette rosace s'éloigne beaucoup de l'imitation de la nature, et qu'elle est un produit de l'art et de l'imagination. On pourra supprimer, si l'on veut, la circonférence qui coupe les seize feuilles et en forme deux rangs de feuilles en ordre inverse et correspondant par les bases.

94. — *Dessiner la rosace* fig. 65. Cette rosace est assez agréable, mais elle exige quelque attention dans la disposition des feuilles qui sont au nombre de neuf. Au centre est un petit ornement à six pointes.

L'élève commencera par tracer deux cercles concentriques dont l'intervalle est destiné à contenir les feuilles arrondies qui forment le bord extérieur de la rosace; elle

divisera la circonférence en six parties égales et joindra les points de division deux à deux, ce qui donne la division de la circonférence en trois parties égales : il ne reste plus qu'à diviser chaque espace en trois parties, ce qui fournira les neuf parties égales. Alors on dessinera les neuf feuilles qui y correspondent ainsi que les neuf pointes des feuilles recouvertes, dont on n'aperçoit que l'extrémité. Elle dessinera ensuite dans la petite circonférence l'ornement à six pointes que l'on y voit, et une autre petite rosace à six feuilles qui occupe le centre de la grande rosace.

Si la division de la circonférence en neuf parties embarrasse trop l'élève, elle pourra se contenter de la diviser en huit parties égales, et alors elle ne mettra que huit feuilles circulaires.

95. — *Dessiner la rosace* fig. 66. Cette rosace est moins géométrique que les autres; les feuilles qui la composent ont un mouvement prononcé, et au centre on remarque une espèce d'ovaire entr'ouvert. La rosace n'est pas vue de face, mais en perspective; c'est ce qui lui donne ce mouvement qui la distingue des six premières.

Cette figure s'éloignant de la forme géométrique, il ne faut pas tracer une circonférence, ni la diviser en cinq parties égales : il sera indispensable de chercher à imiter le modèle en copiant les cinq *feuilles d'eau* qui forment la fleur et ensuite l'ovaire avec ses échancrures et ses graines. On pourra cependant s'aider d'une circonférence divisée en cinq parties égales : on s'attachera à ne pas laisser les intervalles égaux (fig. 66).

FLEURONS.

96. — *Dessiner le fleuron en palmette* fig. 67. On appelle *fleuron*, en style d'ornement, une fleur ou une figure analogue qui peut servir de couronnement à un ornement qui ne s'élève pas.

Au lieu d'une circonférence, qu'il faut toujours décrire dans le dessin d'une rosace, il ne s'agit dans les fleurons que de tirer une perpendiculaire qui doit diviser l'ornement en deux moitiés symétriques, c'est-à-dire égales, quoique dans un ordre inverse.

La base du fleuron de la fig. 67 est formée par deux enroulements ou volutes appuyés à leur extrémité inférieure sur une feuille, et à leur extrémité supérieure sur la palmette ornée dans le haut d'un double bouton indiqué par deux cercles concentriques.

Les deux enroulements sont unis par un croissant qui sert de base à la palmette; au-dessous, et pour remplir l'espace, qui ferait mauvais effet s'il était vide, on a placé une feuille d'acanthe qui s'appuie sur une courbe terminée à la partie inférieure du fleuron.

Cette palmette très-large a la forme d'une coquille; on peut très-bien la remplacer par la coquille appelée vulgairement *pèlerine*. (*Voyez* fig. 107.)

97. — *Dessiner le fleuron* fig. 68. Ce fleuron représente des feuilles d'acanthe appuyées sur une autre feuille d'acanthe formant culot. Cette figure, formée de trois feuilles, s'écarte un peu de la loi géométrique indiquée plus haut, c'est-à-dire de la séparation en deux moitiés symétriques au moyen d'une perpendiculaire.

La feuille d'acanthe se dessine par groupes de trois ou de cinq échancrures qui ne doivent être ni trop pointues ni trop rondes : ce dessin exige de la main et par conséquent de l'habitude, mais aussi il se trace rapidement quand on en a saisi le mécanisme.

Nous n'avons pas d'avis particulier à donner pour l'exécution de cette figure, si ce n'est d'imiter le plus fidèlement qu'il sera possible les échancrures des feuilles.

98. — *Dessiner le fleuron* fig. 69. Ce fleuron se compose d'une palmette supportée par un culot fort compliqué : c'est d'abord un pédoncule à trois feuilles qui

s'implante sur un second culot composé de deux enroulements principaux contrariés; puis deux enroulements viennent aboutir à une large feuille, à bord renversé, avec deux petits enroulements latéraux et deux autres enroulements servant de base inférieure.

Cette figure se divise en deux moitiés symétriques, ce qui en facilite le dessin.

99. — *Dessiner le fleuron* fig. 70. Ce fleuron se compose d'un calice sur lequel s'attachent des feuilles qui représentent la corolle d'une fleur : on peut remarquer des bourgeons de fleurs qui s'échappent de l'aisselle des feuilles.

Les enroulements en sens contraires, qui servent de soubassement, viennent se rattacher à une feuille appuyée sur quatre perles formant *pendentif*. Le mot pendentif, en ornement, signifie qui pend, qui est suspendu.

On trouve dans cette figure deux moitiés symétriques qui doivent être exécutées avec une grande exactitude.

100. — *Dessiner le fleuron* fig. 71. Ce fleuron se compose de quatre feuilles de chaque côté, insérées sur une côte médiale à échancrures internes; une sorte de calice à trois feuilles surmonte ce fleuron qui est porté sur un culot composé de deux parties en sens contraire, séparées par de petites feuilles formant guirlande.

Ce fleuron est tout à fait d'invention; il ne rappelle pas la nature, mais il est d'une forme agréable et trouve une application facile dans les bronzes et dans d'autres objets d'art.

On trouve encore dans cette figure deux moitiés symétriques comme dans les figures 67, 69 et 70; on tâchera de donner aux feuilles une grande ressemblance avec celles du modèle, on évitera avec soin la raideur dans les contours.

101. — *Dessiner le fleuron* fig. 72. Ce fleuron, d'une forme gracieuse, s'éloigne complétement des formes géo-

métriques : nous l'avons mis à dessein pour faire comprendre les ressources de l'ornement, qui s'empare d'une foule d'emblèmes propres à caractériser son but. Le fleuron de la fig. 72 se placerait convenablement sur les murs ou sur le plafond d'une salle à manger, dans un palais ou dans un hôtel riche.

Le vase, du genre de ceux que l'on nomme *buires*, est susceptible d'être varié dans sa forme et dans ses ornements; celui que nous avons indiqué est tiré de l'antique, et très-simple de contour et d'ornement. Les deux branches de lierre, au milieu desquelles il se trouve placé, pourraient être plus symétriquement partagées, mais alors elles perdraient de leur simplicité.

L'élève tâchera de bien imiter le mouvement des deux branches de lierre et la forme agréable du vase, assez analogue à ceux que portent les Bacchantes dans les monuments antiques.

102. — *Dessiner le fleuron* fig. 73. Ce fleuron représente un vase ou une corbeille remplie de fruits, de raisins, de poires, de pêches et de feuilles de vigne, soutenus par un culot composé de grandes feuilles d'acanthe renversées avec une bordure de petites feuilles d'eau.

Cette figure, d'un galbe agréable, pourrait avoir la même destination que la précédente; elle couronnerait comme fleuron des enroulements ou des entrelas riches de dessin.

Le vase se compose de deux moitiés symétriques, mais les fruits s'éloignent naturellement de la symétrie géométrique.

Nous engageons les élèves à apporter beaucoup d'attention au dessin de la corbeille et des moulures qui en ornent le pied; les petites feuilles forment *rais de cœur*. On appelle rais de cœur des bordures de feuilles régulières ayant quelque analogie avec des cœurs évidés.

BORDURES, FRISES, LIGNES COURANTES OU POSTES.

103. — *Dessiner la frise ou bordure* fig. 74. On appelle *bordures*, des ornements qui servent à border, qui sont placés sur le bord; on appelle *frises*, en décoration, des ornements peints ou sculptés; dans la menuiserie, elles encadrent les parquets et les panneaux; dans la serrurerie, elles font partie des grilles et des rampes d'escalier; dans les papiers peints, elles font partie des encadrements. On appelle encore ces ornements, *lignes courantes* ou *postes*, parce que les parties régulières et répétées semblent courir les unes après les autres. Leur caractère commun est de servir de bordure et d'encadrement : on peut les prolonger à volonté, aussi nous n'en avons représenté qu'une partie; les élèves, en copiant cette figure, peuvent la continuer autant qu'elles le désireront. La frise (fig. 74) se compose d'agrafes ornées de fleurs sur les bords et formant dans l'intérieur des enroulements surmontés de palmettes : les deux S qui terminent cette bordure ne doivent être placées qu'à l'extrémité. Les élèves qui copieront sept ou huit agrafes répéteront seulement l'agrafe à gauche dans la fig. 74; l'autre sera dessinée la dernière de toutes. On peut les diviser en deux moitiés symétriques en traçant une horizontale.

Nous n'avons rien à prescrire, si ce n'est de faire les agrafes bien égales.

104. — *Dessiner la bordure* fig. 75. Cette bordure se compose d'une rosace liée à une fleur portée sur un culot, et se rattachant par insertion à d'autres fleurs, calices et culots.

Cette bordure, d'une jolie forme, peut être continuée indéfiniment, en plaçant, de l'autre côté de la rosace, et dans un ordre inverse, tout ce qui est à droite dans

la figure, et en recommençant plusieurs fois le même enchaînement de fleurs et de rosaces.

105. — *Dessiner la bordure* fig. 76. Cette bordure est formée de feuilles de chêne et de feuilles d'olivier alternativement attachées à une baguette.

Cette figure gagnerait à ne pas être d'une symétrie absolue. Dans les papiers de tenture on dessine la planche qui, répétant sans cesse la même disposition, jette un peu de monotonie sur les bordures. Mais, lorsqu'on dessine une bordure à la main, on peut y introduire avec ménagement un peu de variété dans la position des feuilles.

106. — *Dessiner la bordure* fig. 77. Cette bordure contient une rosace sur laquelle s'appuie un culot qui soutient un calice contenant une pomme de pin.

On peut prolonger cette bordure en plaçant de l'autre côté de la rosace, et dans un ordre inverse, la fleur qui se trouve à sa droite.

107. — *Dessiner le rinceau* fig. 78. *Rinceau,* que l'on écrivait autrefois *rainceau*, est un diminutif du mot *rain* qui signifie petite branche, rameau.

Pour dessiner le rinceau (fig. 78) on tracera d'abord la ligne supérieure de la branche et au-dessous le détail des feuilles d'acanthe. Cet ornement s'éloigne des formes simples de la géométrie.

Les jeunes personnes feront très-bien de copier exactement les bordures, c'est un excellent exercice. Plus tard, lorsqu'elles feront usage dans la vie de ces bordures ou lignes courantes, elles pourront n'en copier qu'une partie, et, au moyen d'une ponce, reproduire très-fidèlement cette partie. On sait que la ponce est un petit sachet en toile fine qu'on emplit de charbon pilé; on passe cette ponce sur le dessin dont on a piqué le trait avec une aiguille, l'empreinte qui reste sur l'étoffe ou le papier suffit pour dessiner ensuite les moindres détails.

ORNEMENT.

SUJETS D'ORNEMENT.

108. — *Dessiner la partie supérieure d'un candélabre*, fig. 79. Cette partie de candélabre est divisible en deux parties symétriques, mais ne présente aucune difficulté sérieuse, quoique les ornements y soient assez multipliés. L'élève tâchera de donner à la courbe sa forme flexible ; elle évitera la dureté des contours.

Le bord supérieur se compose d'une rai-de-cœur ; au-dessous est une bordure de feuilles pointues, obliquement placées, et soutenues par un bandeau de perles. Le reste de la figure n'a pas besoin d'explication. On voit que le corps du candélabre est cannelé.

Ce serait un bon exercice que de terminer cette figure incomplète ; mais il faudrait consulter une personne de goût pour trouver un pied analogue à la partie supérieure, et surtout pour lui donner les proportions convenables.

109. — *Dessiner la lampe* fig. 80. Cette lampe antique est d'une forme très-simple, qui ne manque pas d'élégance. L'anse est surmontée d'un ornement d'un effet gracieux. La construction n'est pas géométrique.

On dessinera d'abord le corps de la lampe avec les côtes qui y sont indiquées et le rang de perles qui les surmonte, ensuite le bec et la flamme ; on terminera par l'anse et par la feuille qui vient s'y rattacher.

110. — *Dessiner le candélabre* fig. 81 et 82. Le candélabre est d'un bien petit modèle, mais il est riche de détails. Les élèves peuvent le copier dans des dimensions plus grandes, le travail n'en sera que plus profitable par la netteté que l'on sera obligé de donner aux ornements.

A côté, et sous le numéro 82, nous avons dessiné en détail un des pieds du vase, afin qu'on puisse donner aux pieds du candélabre, et nonobstant leur petitesse, l'expres-

sion que l'on étudiera dans le pied représenté en grand ; c'est encore une de ces figures qui réclament du goût et de la facilité.

111. — *Dessiner le cavet* fig. 83. On appelle *cavet* une moulure creuse très-employée dans l'architecture et surmontée d'un listel.

Le bord du cavet est occupé par une feuille d'acanthe ; à côté, on voit des agrafes ornées de feuilles. Les agrafes supérieures, terminées par des feuilles, contiennent un fleuron renversé ; du calice semblent s'échapper des graines. Les agrafes inférieures se terminent par des enroulements surmontés par une palmette. Pour tracer le cavet, il faut prolonger la ligne de base et chercher un point qui puisse servir de centre à un quart de circonférence ; au-dessus, on tracera le filet, et l'on dessinera les ornements, la feuille d'acanthe, les agrafes ornées et la palmette.

On voit que dans la fig. 83, le quart de circonférence est un peu déformé dans le bas par un léger mouvement des feuilles. C'est à dessein que l'on s'écarte de la forme un peu ronde du quart de rond.

112. — *Dessiner le cavet* fig. 84. Ce cavet est orné de feuilles d'acanthe et de cannelures. Les cannelures sont des ornements creux que l'on voit pratiqués sur la surface des grandes colonnes d'ordre corinthien, et qui, dans la fig. 84, sont d'inégale hauteur. Au-dessous du cavet est un filet et un talon droit, orné d'arceaux et de feuilles. Pour dessiner cette figure, on tracera, par le même procédé indiqué ci-dessus, le quart de circonférence, que l'on surmontera d'un listel ; au-dessous, on tracera un petit filet et le talon droit (le talon droit se compose d'un quart de rond et d'un cavet).

Le quart de rond est occupé par une rai-de-cœur double.

113. — *Dessiner une coupe à anses*, fig. 85.

Jusqu'à présent, nous n'avons présenté que des parties d'ornements pour habituer insensiblement les élèves à tracer avec quelque hardiesse les contours des figures. Dans cette seconde planche, nous avons réuni des figures complètes, qui appartiennent toutes à l'ameublement. Le but que nous nous proposons étant de présenter des modèles de goût, nous avons dû chercher à varier le style des ameublements en leur donnant divers caractères. La petite toilette fig. 93 est d'un style bien différent du gobelet à pied, fig. 87 ou de la cassolette fig. 89 ; ces deux derniers objets appartiennent au moyen âge, tandis que la toilette à cou de cygne est de l'époque actuelle. L'habitude de vivre dans le monde, et d'y voir sans cesse des ameublements disposés par des tapissiers habiles, peut seule donner au coup d'œil la rapidité avec laquelle il saisit les rapports ou les dissonances des parties d'un ameublement. Rien ne nous eût été plus facile que de consacrer une planche aux meubles antiques et de formes pures et sévères, une autre aux ameublements et aux ornements du moyen âge et de la renaissance, une autre au genre moderne : mais telle n'a pas été notre intention ; il nous a suffi de présenter des objets de formes variées et agréables, pouvant nous conduire à la composition de l'ornement dont nous offrirons quelques exemples à la fin de la troisième planche.

La coupe fig. 85 est d'une forme qui emprunte son élégance aux proportions mêmes de la coupe, de son pied et des anses qui s'élèvent au-dessus des bords. Les deux moitiés de cette figure sont symétriques, et c'est de leur égalité parfaite que dépend le mérite de l'exécution.

114. — *Dessiner le vase* fig. 86. Ce vase est de forme antique ; au lieu d'être svelte et élancé, il est ramassé sur lui-même. Ce caractère ne déplaît pas à l'œil. On trouve dans le Musée plusieurs vases de cette forme ; ils étaient ordinairement en bronze et servaient de *brasero;* on y

brûlait aussi des parfums. L'ouverture du vase est figurée par une ellipse excessivement allongée ; on y remarque aussi deux anses ornées et une rangée de feuilles qui en accuse le renflement.

115. — *Dessiner le gobelet à pied* fig. 87. Ce gobelet est quelquefois exécuté en cristal taillé, blanc ou couleur opale ; il peut être enrichi d'émaux brillants et de couleurs. Cette figure est symétrique, et se divise en deux moitiés par une perpendiculaire ; on tracera d'abord l'ellipse allongée représentant l'ouverture du gobelet, puis le corps du gobelet, les feuilles qui forment une espèce de calice, et enfin le pied orné de côtes. Le mérite d'exécution de cette figure consiste dans la précision et la légèreté des détails.

116. — *Dessiner le vase* fig. 88. Ce vase, de la forme d'un pot au lait, peut être exécuté en argent ou en porcelaine.

Cette figure ne peut se diviser en deux moitiés symétriques. On commencera le trait par le bec du vase, on le remontera jusqu'à l'extrémité la plus élevée qui sert d'anse, et l'on redescendra jusqu'au pied pour revenir au point de départ ; on dessinera sur la surface les feuilles d'acanthe et les traverses que l'on voit sur le modèle.

117. — *Dessiner la cassolette à parfums* fig. 89. Cette cassolette est d'une composition riche. Le couvercle, terminé par un bouton orné, est revêtu de feuilles d'acanthe. Sur la face du devant, on voit un enroulement. La cassolette est soutenue par des pieds armés de griffes et ornés de feuilles.

Cette figure se divise en deux moitiés symétriques. On commencera par tracer les lignes du contour, et, lorsqu'on aura bien saisi la forme, on dessinera les ornements.

Cette cassolette peut être exécutée en argent ou en cuivre doré ; en petit modèle, on peut la faire exécuter

en or. Les ornements en or mat se détachent bien sur un fond d'or bruni.

118. — *Dessiner le vase* fig. 90. Ce petit vase, d'une forme élégante, est destiné à recevoir des colliers, des bagues et d'autres bijoux que l'on quitte le soir. On les appelle *vide-gousset* lorsqu'ils sont destinés plus particulièrement aux hommes, qui y placent leur bourse, des boutons de chemise et des épingles. Son bord supérieur est orné de feuilles; deux anneaux remplacent les anses. Les feuilles qui garnissent le dessous de la coupe, les cannelures qui ornent le renflement du pied, et les moulures qui l'accompagnent, donnent de la grâce et de l'originalité à ce petit meuble, qui peut être exécuté en or ou en vermeil.

119. — *Dessiner la cassette à essences* fig. 91. Cette cassette est représentée de profil et ouverte. Le couvercle, au milieu duquel est attaché un anneau, se compose d'un filet et d'un cavet. La cassette contient un rang de fioles dont on n'aperçoit que la première. Un mouchoir est jeté négligemment dans la cassette : une des pointes du mouchoir s'aperçoit sur le devant de la cassette. Le rectangle qui se trouve sur la surface antérieure indique ou une incrustation ou une surface creuse. Au-dessous on voit un filet, une rangée de feuilles et un socle.

Cette cassette peut être exécutée en bois de palissandre, de rose ou de santal citron ou rouge ; alors le rectangle et les feuilles sont en incrustations que les jeunes élèves peuvent composer elles-mêmes.

120. — *Dessiner l'écran* fig. 92. Cet écran est d'une forme qui est redevenue de mode depuis quelques années ; il représente une petite tête grotesque, qui semble coiffée de plumes ou de feuilles de palmier ; le manche est orné dans toute sa longueur.

Nous avons vu des écrans de cette espèce faits par de jeunes personnes pour l'époque des étrennes ; ils étaient

vraiment délicieux. Les uns, montés sur un manche élégant, d'ivoire ou de bois des îles, avec des incrustations de nacre, avaient au milieu une petite glace de forme elliptique, autour de laquelle s'attachaient des plumes préparées et qui étaient couvertes de charmants dessins coloriés. D'autres écrans avaient, à la place du miroir, un paysage décalqué sur bois de citron, ou peint à l'huile; une gaze rose, bleue ou oiseau de paradis plissée à gros plis, et soutenue par des baleines ou des laitons artistement cachés, remplaçait les plumes. Certains écrans plus simples étaient également de bon goût. Ce sont de jolis ouvrages d'étrennes qui peuvent s'offrir dans les maisons les plus distinguées.

Cette figure se divise en deux moitiés symétriques; nous recommandons de la dessiner avec soin dans ses moindres détails.

121. — *Dessiner une toilette*, fig. 93. Cette toilette est de forme moderne et très-simple; elle s'exécute en bois d'acajou, en bois de citron ou en palissandre incrusté. Une glace en forme d'ellipse tourne sur un support qui se termine de chaque côté en cou de cygne; un pied avec branches recourbées unit la glace à un tiroir fermé par une serrure.

Cette figure se divise en deux moitiés symétriques; on y reconnaîtra l'ellipse que l'on doit tracer par les moyens indiqués dans les notions de géométrie. Il faut chercher, en dessinant les têtes de cygnes, à bien imiter la ressemblance; autrement on fait des têtes de serpents, ou plutôt des têtes qui n'appartiennet à aucun animal vivant.

Les jeunes personnes pourront ajouter à cette figure quelques dessins d'ornements pour en relever l'extrême simplicité.

122. — *Dessiner une lampe*, fig. 94. Cette lampe, soutenue par trois chaînons dorés, est en bronze ciselé et doré; elle s'attache par un anneau à un bras fixé

contre le mur et surmonté d'une broche dorée, où l'on voit une flamme également de cuivre doré. Cette flamme peut se supprimer et être remplacée par une bougie, lorsqu'on ne fait pas usage de la lampe. Nous avons vu des appartements éclairés par ce moyen et avec une élégance remarquable.

Le bras, assez varié dans son contour, se termine par un enroulement auquel s'attache l'anneau.

123. — *Dessiner les vases* fig. 95 et 96. Ces vases peuvent être exécutés en argent ou en vermeil; ils peuvent être placés comme fleurons dans des ornements.

Le premier (fig. 95) a le col assez élancé; le bas du vase est orné de feuilles, et l'anse se compose d'un cygne étendant ses ailes.

Le second (fig. 96) a le col moins allongé; au bas du col est un collier de feuilles, et au milieu du vase se trouve une guirlande. L'anse représente une tête de Pégase ailé. On sait que Pégase, dans la mythologie, était un cheval ailé, qui naquit du sang de Méduse, lorsque Persée lui eut coupé la tête; il habitait ordinairement le mont Hélicon, où il fit jaillir d'un coup de pied la fontaine Hippocrène.

Ces deux figures ne sont pas susceptibles d'être divisées en deux moitiés symétriques; les élèves doivent chercher à bien en comprendre la forme avant de commencer à les dessiner.

124. — *Dessiner la coupe* fig. 97. Cette coupe, extrêmement basse, est soutenue par des anses formées par deux serpents. On exécute cette coupe en cristal de couleur; les deux serpents en vermeil se détachent parfaitement bien sur une imitation d'agate, de cornaline ou d'opale irisée.

La destination de ce petit meuble est de recevoir des colliers, des bijoux, où simplement de faire ornement dans un boudoir ou dans une chambre à coucher.

On aurait pu représenter cette figure de face, et alors on n'aurait vu qu'une anse; mais on a préféré la présenter de manière que les deux anses fussent visibles, ce qui fait comprendre immédiatement la disposition de la coupe.

125. — *Dessiner le pliant* fig. 98. Ce genre de siége est commode dans les boudoirs; on y est bien assis, et il n'occupe que peu de place. Le dessus du pliant est en velours, en satin ou en drap. S'il est destiné à un appartement très-riche, on peut le garnir de crépines d'or.

Les pieds, en forme d'x, sont tenus par une traverse qui les consolide : les élèves devront éviter avec soin de briser les lignes qui forment les x; c'est ce qu'on appelle *faire des jarrets*.

126. — *Dessiner le trépied* fig. 99. Ce trépied se rapproche de l'antique, par la simplicité de sa forme, ce qui n'empêche pas cependant que les pieds ne soient richement ornés; une tête de satyre soutient dans le haut le cercle à jour qui est garni de deux gros anneaux, pour la facilité du déplacement de ce meuble. Les pieds sont terminés en feuilles.

On peut donner à ce meuble la destination d'un lavabo riche ou de brûle-parfums.

Les élèves chercheront à rendre avec exactitude le caractère de ce trépied qui est tout à la fois élégant et simple, et qui peut orner une galerie ou même un boudoir.

127. — *Dessiner le fauteuil à dossier* fig. 100. Le dossier cintré fait ressembler ce fauteuil à ceux que l'on place dans les cabinets de travail; cependant ses ornements indiquent qu'il est véritablement destiné à une chambre à coucher où l'on désire être commodément assis pour les causeries du soir. Les pieds écartés dans tous les sens forment une large base et donnent beaucoup de solidité à ce fauteuil.

On peut exécuter ce meuble en bois de palissandre

avec incrustations, ou en orme noueux ou ronceux : le siége se recouvre en velours ou en étoffe de soie brochée.

128. — *Dessiner le fauteuil* fig. 101. Ce fauteuil est d'un caractère tout différent du précédent qui se rapproche de l'antique, tandis que celui-ci a quelque chose de gothique, surtout dans les pieds qui sont droits et séparés par des cintres.

Pour qu'un meuble semblable produise un bon effet, il doit être assorti au reste de l'ameublement de la pièce. Les bois d'acajou ou de citron formeraient un contraste choquant avec sa forme. Il ne peut être exécuté qu'en bois d'ébène ou en bois de palissandre. Le siége sera en cuir orné de dessins, ou en étoffe de soie de couleur foncée.

129. — *Dessiner le lit* fig. 102. Ce lit est d'une forme qui rappelle le genre antique, quoique s'en éloignant par le dessin qui est moderne et en *cou de girafe*. Mais la plate-bande à cadre est d'un style sévère, adouci cependant par les rapports qui cachent les roulettes du lit.

130. — *Dessiner le vase* fig. 103. Ce vase se compose de deux moitiés symétriques; le contour en est gracieux, mais assez difficile à rendre avec toute sa pureté. On se convaincra, par un peu d'expérience, que la moindre augmentation donnée à telle ou telle partie en change à l'instant même le caractère, qu'il est si essentiel de lui conserver.

Le col du vase se termine par une ouverture considérable par rapport au principal renflement; mais la grandeur de cette ouverture était nécessaire, puisqu'on y appuie les anses qui viennent s'y reposer sur une rosace à cinq feuilles. Le col du vase est orné d'une petite guirlande légère, au-dessous de laquelle on voit une bande de feuilles. Au milieu se trouve une frise ou ligne courante en feuilles de chêne. Le bas du vase est orné de feuilles longues au-dessous desquelles on trouve un filet, un tore, un autre filet, puis au-dessous deux autres filets

espacés. Le pied du vase se compose enfin d'une doucine, d'un filet et d'un socle (1).

L'élève, pour dessiner le vase fig. 103, mènera une perpendiculaire qui sépare les deux moitiés symétriques; elle tracera ensuite l'ouverture, le col et le corps du vase; elle dessinera alors les deux anses avec les rosaces, puis elle terminera le pied et les moulures. Il ne lui restera plus qu'à dessiner les ornements.

131. — *Dessiner la couronne ornée de bandelettes* fig. 104. La couronne de la fig. 104 représente une couronne d'or avec bandelettes : elle s'accordait, chez les anciens, aux grands hommes qui avaient rendu des services éminents à leur patrie. Les couronnes d'or étaient décernées ordinairement aux généraux. Des couronnes bien moins importantes par leur valeur réelle étaient cependant très-glorieuses. Ainsi, chez les Romains, on offrait une couronne de chiendent à ceux qui avaient délivré d'un siége une armée ou un corps de troupes. La couronne civique était la récompense de celui qui avait sauvé un citoyen dans le combat : elle était formée en branches de chêne. On décernait aux poëtes et aux artistes distingués des couronnes d'olivier et de lierre. C'est de là que s'est conservé parmi nous l'usage de distribuer à la fin de chaque année des couronnes aux jeunes gens des colléges et des pensions, et aux demoiselles qui se distinguent dans leurs études.

L'élève, en dessinant la fig. 104, indiquera sans roideur et sans dureté les sinuosités du nœud et des bandelettes.

132. — *Dessiner l'ornement* fig. 105. Cet ornement est un culot qui sert de collier pour lier deux branches d'ornement. Le fleuron supérieur est composé de feuilles d'acanthe dans lesquelles s'insère la tige. Le fleuron infé-

(1) On trouvera l'explication détaillée des moulures dans le *Cours méthodique de dessin linéaire* de M. Lamotte, 7ᵉ édition, ouvrage adopté par l'Université, et qui se trouve également chez L. Hachette.

rieur est formé de trois feuilles d'eau allongées contenant une boule qui sert de lien aux deux fleurons : au-dessous, comme culot, on a placé sur une feuille d'acanthe des rainures concaves et convexes figurant une sorte de corbeille.

Nous n'avons aucun avis particulier à donner sur la manière de dessiner cette figure ; ce que nous avons dit plus haut suffira.

133. — *Dessiner la coupe à anse* fig. 106. Cette coupe n'offre point deux moitiés symétriques.

Un serpent qui se replie sur lui-même forme l'anse. Au milieu de la coupe, plusieurs bandes contiennent des festons ; dans les bas on trouve des feuilles d'acanthe ; le pied est orné d'une frise.

Cette coupe peut être exécutée en argent et mieux encore en vermeil.

134. — *Dessiner la coquille* fig. 107. Cette coquille, qui est d'une forme simple et cependant très-agréable, est le *peigne* que les pèlerins attachaient autrefois à leurs habits et à leurs chapeaux. Les échancrures du bord ne sont qu'apparentes, comme il est facile de se l'expliquer. Nous engageons les élèves à bien indiquer par des lignes ombrées les parties plus ou moins proéminentes de la surface de la coquille.

135. — *Dessiner une petite coupe*, fig. 108. Cette petite coupe se compose dans le haut d'une ellipse très-allongée qui en indique l'ouverture en perspective. On y trouve des feuilles allongées et imbriquées, c'est-à-dire se recouvrant en partie comme les briques sur un toit : pour rompre la monotonie, on suppose que deux feuilles, l'une devant et l'autre derrière la coupe que l'on ne voit pas, sont entières. Le pied est formé de feuilles d'acanthe appuyées sur un rang d'oves.

Cette coupe peut être exécutée en bronze, alors elle se place sur la tablette de la cheminée d'un cabinet. Si

elle est en imitation d'agate, elle peut servir à déposer des bijoux et des cartes de visite.

136. — *Dessiner un miroir*, fig. 109. Cette figure se divise en deux moitiés symétriques. La glace-miroir est ronde et entourée d'un cadre également rond ; elle est soutenue par un pied sur lequel s'adapte un support terminé par deux petites rosaces.

La poignée ou manche est d'une jolie forme et ornée de feuilles de plusieurs espèces.

Ce miroir d'une jolie disposition peut être exécuté en bois des îles avec incrustations : il pourrait être exécuté en bois ordinaire et il remplacerait avantageusement les miroirs communs.

137. — *Dessiner la palme* fig. 110. La palme a toujours été un emblème de récompense accordée au courage ; la déesse de la Victoire, chez les anciens, était représentée avec des palmes à la main.

Cet ornement trouve sa place dans une foule de compositions, il se divise en deux moitiés symétriques. Les feuilles du bas sont les plus grandes, elles vont toujours en diminuant jusqu'au sommet. On remarquera que les contours de la palme ne sont point en ligne droite et qu'elle forme une courbe plus agréable à l'œil.

138. — *Dessiner un support d'espagnolette*, fig. 111. Cette figure peut se diviser en deux moitiés symétriques ; elle est composée d'une petite palmette portée sur un anneau et entourée d'un cadre de la forme d'un écusson renversé ; au-dessous est une palme recourbée à l'extrémité et s'appuyant sur un cadre rectangulaire palmetté.

Ce support d'espagnolette est ordinairement en cuivre doré ; le mélange les parties brunies et des parties mates, fait ressortir les ornements.

139. — *Dessiner la corne d'abondance* fig. 112. Cette corne, remplie de fleurs et de fruits, est la corne d'abondance. Dans la mythologie, on suppose que c'était

la corne arrachée à Achéloüs par Hercule. D'autres personnes veulent que ce soit la corne de la chèvre Amalthée qui nourrit Jupiter de son lait. Ce dieu par reconnaissance plaça la chèvre et ses deux chevreaux dans le ciel parmi les constellations, et donna une de ses cornes aux nymphes qui avaient pris soin de son enfance; il lui attribua la vertu de produire à l'instant les fruits et les fleurs qu'elles désireraient.

Cette figure est plus compliquée que toutes les précédentes; on y remarque des épis de blé, une pêche, une pomme, des poires, une prune, des grappes de raisin et des feuilles de vigne. La corne est ornée de feuilles d'acanthe et de bordures en rais-de-cœur.

L'élève commencera par dessiner la corne; elle esquissera légèrement tous les détails des fruits au moyen d'un trait fort léger, et elle ne tracera le trait définitif que lorsque les masses seront bien rendues.

140. — *Dessiner l'entrée de serrure* fig. 113. Cette entrée de serrure est un rectangle à cadre; on a placé le même ornement au-dessus et au-dessous du rectangle pour que l'on puisse, au besoin, renverser la disposition de l'entrée. Cet ornement consiste en un demi-cercle surmonté d'embrasses enroulées en sens contraire et soutenant une palmette montée sur un culot.

Cette entrée de serrure, qui appartient à la serrurerie de décors, s'exécute en cuivre doré bruni, et les ornements en cuivre doré mat.

141. — *Dessiner l'appareil d'éclairage* fig. 114. Ce bec d'éclairage est destiné à être alimenté par le gaz pour le service d'un appartement ou d'un magasin. Le bec est surmonté de sa cheminée (verre en forme de cylindre appelé ordinairement verre à quinquet); il est entouré d'un globe en cristal dépoli. Le bec est supporté par un vase orné qui communique, au moyen d'un conduit de cuivre doré et d'une forme courbe, à un ornement placé

sur la muraille. Cet ornement, plus ou moins riche, sert à cacher la communication aux tuyaux de plomb qui vont s'unir aux grands tuyaux conducteurs du gaz. Par suite de la pression du gazomètre sur la cuve, le gaz arrive dans les grands tuyaux, dans les plus petits et enfin dans le bec d'où il s'échappe par de petites ouvertures très-fines.

Cette figure est composée d'un cercle représentant le globe de cristal ; d'un vase ciselé au-dessous et de deux feuilles d'acanthe se réunissant par leur base sur une rosace. Cet appareil peut être exécuté en cuivre doré ou en bronze peint en couleur vert antique.

142. — *Dessiner le thyrse* fig. 115. Le thyrse, chez les anciens, était employé dans les cérémonies des fêtes de Bacchus ; on le retrouve dans une foule de monuments de sculpture. Aujourd'hui il n'est plus guère reçu que dans les décors de certaines salles de spectacle et dans la fermeture des boutiques de marchands de vins.

Celui que nous représentons ici est terminé dans le haut par une pomme de pin et entouré d'une branche de lierre avec ses grappes de fruits.

Pour construire cette figure on peut élever une perpendiculaire qui passe par le milieu du bâton et de la pomme de pin. Quant aux feuilles de lierre, il faut les copier fidèlement et éviter que la branche ne soit roide et guindée.

COMPOSITIONS DE PETITS GROUPES D'ORNEMENT.

143. — Il est souvent utile et surtout très-agréable de pouvoir composer un groupe d'ornement, soit pour la broderie d'un coin de mouchoir ou d'une pièce de tapisserie, soit pour le dessin d'un écran ou de tout autre objet. Nous allons offrir quatre groupes qui mettront sur la voie pour des compositions analogues.

Une ancre de vaisseau surmontant deux canons croisés

avec quelques branches de laurier, est un emblème destiné à un père qui sert dans la marine.

Un groupe comme celui de la fig. 117, est destiné à rappeler des exploits militaires.

On peut modifier ce faisceau antique et le remplacer par des armes modernes, telles que fusils, sabres, épées, bonnets à poil, sabretache, etc., etc.

La composition de la fig. 118, qui convient à une mère musicienne, peut être variée, soit par l'arrangement, soit par le nombre des instruments.

Une palette, des pinceaux, sont les emblèmes de la profession d'un artiste.

Une sphère, un compas, des livres, sont les emblèmes de la science, de l'érudition.

Il faut s'attendre à ne pas réussir la première fois que l'on composera un groupe emblématique; mais avec l'aide des conseils d'une maîtresse ou d'une amie, on retouche, on modifie sa première pensée et on parvient à faire un ouvrage qui plaît d'autant plus à celle qui l'a imaginé et exécuté ainsi qu'aux personnes qui le reçoivent, que ce n'est plus une simple copie, mais une sorte de création.

Les instruments antiques conviennent mieux dans la composition des emblèmes que la plupart des instruments modernes. Ainsi un piano ne saurait entrer dans une composition d'ornements pas plus qu'un basson ou un violon; mais la lyre, la flute à deux corps, le tambour de basque, etc., se disposent facilement.

Avant de se hasarder à la composition, on fera bien préalablement de copier les quatre figures 116, 117, 118 et 119, en les modifiant s'il est nécessaire.

144. — *Dessiner la* fig. 116. Un carquois, un flambeau, un arc et une branche de myrte se trouvent souvent combinés, soit dans des vignettes, soit dans les décors des salles de spectacle.

Cette figure ne présente aucune difficulté; l'arc doit

être symétrique et la ligne arrondie sans jarrets. Une bandelette attache les différentes parties de ce petit faisceau.

145. — *Dessiner la* fig. 117. Ce faisceau militaire se compose d'un casque, d'une épée et de deux drapeaux avec une palme et une branche de laurier.

Le casque est de forme antique, ainsi que l'épée dont la poignée est à torsade, le fourreau est droit et arrondi à l'extrémité. Les deux drapeaux à fer de lance sont plus modernes; cette alliance n'a rien de contraire au bon goût et sert même à fixer l'époque. Mettez-y des aigles romaines, alors le trophée militaire ne se rapportera plus à notre siècle.

On dessinera d'abord le casque, l'épée, et les drapeaux, on finira par la palme et les branches de laurier.

146. — *Dessiner la* fig. 118. La lyre est surmontée d'une figure d'Apollon couronnée de rayons; la branche de lauriers se subdivise en plusieurs rameaux.

Les cinq cordes de la lyre s'attachent dans le haut à une traverse que soutiennent les deux enroulements qui terminent les deux bras de l'instrument.

147. — *Dessiner la* fig. 119. Cette composition est plus compliquée que les précédentes; nous y avons réuni plusieurs attributs que l'on pourra combiner de diverses manières. Un buste d'Homère fait allusion aux études classiques; une sphère, aux études astronomiques et géographiques; un fût de colonne, aux études de géométrie et d'architecture; des livres et une toque de magistrat ou de professeur, aux diverses fonctions de la magistrature, du barreau et du corps enseignant. Le thyrse et les branches de laurier sont placés dans ce groupe comme accessoires.

Si l'on trouve le buste d'Homère trop difficile, on peut le retrancher; au besoin, on ajoutera un compas sur le globe. Une palette et des pinceaux remplaceraient

le buste d'Homère et seraient un emblème du talent de la peinture.

Pour dessiner ces quatre petites compositions, il faut tracer légèrement au crayon une esquisse de tous les objets qui les composent, et reprendre ensuite avec un trait bien arrêté, quand tout est en place.

Ce que nous avons dit sur l'ornement suffit dans un ouvrage aussi élémentaire que celui-ci.

148. — Après avoir donné des parties d'ornements, telles que rosaces, fleurons, bordures, frises, rinceaux, congés ornés, nous avons présenté quelques modèles faciles de vases, de meubles et d'objets de goût, et nous sommes arrivés enfin, par une marche aussi régulière qu'il nous a été possible, à des compositions complètes, telles que la corne d'abondance, et les emblèmes de la guerre, de la musique et des sciences.

CHAPITRE VIII.

BRODERIE.

149. — La broderie est l'art de représenter avec de la laine, de la soie et du coton, des fleurs et d'autres ornements d'après un dessin tracé ou sur l'étoffe ou sur un papier.

Il est plus commode de tracer le dessin sur l'étoffe en le *ponçant*. Pour poncer, on perce avec une aiguille une suite de petits trous sur les contours du dessin. On passe sur ces petits trous un nouet de toile dans lequel on a renfermé une poudre résineuse très-fine. Dès que le dessin est poncé, on place un papier blanc sur l'étoffe ; on y promène un fer à repasser un peu chaud qui fond la résine imprégnée d'une matière colorante bleue ou noire, et fait paraître le dessin, qui ne s'efface plus.

Il existe un assez grand nombre de manières différentes de broder ; les plus usitées sont : la broderie au plumetis, la broderie en reprise, la broderie en cordonnet, la broderie au crochet, la broderie au passé, la broderie en soie nuancée, la broderie en laine, la broderie en application et la tapisserie.

150. — Notre plan ne comporte pas une description particulière de ces différentes espèces de broderies, que nous considérerons d'ailleurs sous l'unique rapport du dessin.

Et d'abord se présente cette question : Pourquoi dans la broderie ne cherche-t-on pas à imiter la nature ? pourquoi admet-on des fleurs de convention et un ordre régulier et géométrique ?

La réponse sera facile, après une distinction que nous allons établir entre la broderie de bordure pour les ajustements de femme et la broderie d'imitation.

On imite en soie nuancée des bouquets de fleurs d'après les grands artistes, tels que Van Spaendonk, Redouté, etc., lorsqu'il s'agit de faire un devant de cheminée qui forme tableau, un écran à cadre ou à poignée. Les dernières expositions des produits des manufactures royales des Gobelins et de la Savonnerie nous ont offert des tableaux en laine, imitation parfaite des compositions de nos grands maîtres.

S'il ne s'agit au contraire que d'une bordure de bonnets, de canezous, de mantilles, de pèlerines, etc., ces bordures se rapportent à la classe des frises ou lignes courantes de l'ornement, chez lesquelles la régularité devient nécessaire.

Dans la nature, il n'existe pas deux feuilles absolument semblables, les branches se ploient dans toutes les courbures, les feuilles se groupent d'une manière toujours différente, et c'est un mérite du peintre de chercher à reproduire dans ses compositions cette variété de formes, de couleurs, de tons, qui donne tant de charme aux productions de la nature.

Dans une bordure, la régularité ne déplaît pas, et les feuilles de vignes (fig. 148) se trouvent placées régulièrement à des distances égales, sans que cela choque l'œil et la vue.

Quant aux alliances monstrueuses de fleurs et de feuilles différentes sur la même tige, que l'on voit si fréquemment dans la broderie au plumetis, il faut les attribuer au besoin de combinaisons nouvelles et au changement rapide de la mode, en sorte que les dessinateurs cherchent plutôt à produire un effet agréable qu'à obtenir une imitation régulière. Remarquons en outre que, dans une bordure, le dessinateur, pour

économiser son temps, ne prend ordinairement la peine que de dessiner deux ou trois branches ou feuilles, et que le reste se calque sur ce premier travail dont il est la copie servile. C'est un des motifs les plus vrais de l'uniformité des dessins.

Quant à l'altération des formes de la nature, il faut dire que l'on a considéré les dessins de broderie comme des bordures d'ornements, et qu'ainsi on y a introduit des formes imaginaires que celles-ci comportent. Dans la fig. 155, par exemple, que représente véritablement ce petit carré traversé par une diagonale, entouré de petits cercles? Rien de naturel.

151. — Nous diviserons donc notre travail en deux parties : la broderie proprement dite, qui comprendra les dessins de fantaisie empruntés aux premiers dessinateurs de Paris, et l'imitation de la nature, pour laquelle nous avons disposé deux planches de fleurs.

On peut déjà remarquer que les dessins de broderie, tels que fonds de bonnets et coins de mouchoirs, se rapprochent d'une imitation plus rigoureuse des productions de la nature; mais, dans les bordures, la régularité géométrique est ce qui plaît le plus à l'œil.

152. — *Dessiner la figure* 120. C'est un *feston* appelé *à dents de scie.* Pour le tracer on tire deux parallèles; on marque sur l'une des lignes des points également espacés; on indique les mêmes distances sur l'autre ligne, mais dans un ordre différent. Si l'on veut une régularité très-grande, il faut nécessairement tracer les dents au compas.

153. — *Dessiner le feston à crête* fig. 121. On trace d'abord les grands arcs de cercle sur lesquels se trouvent les dents de scie; il ne reste plus qu'à former les dents, soit au compas, soit à la main. La régularité est le principal mérite de ces sortes de dessins.

154. — *Dessiner le feston à crêtes séparées* fig. 122. Ce feston est composé d'une crête de cinq dents en forme de pointe, séparée de la suivante par sept dents formant une courbe légèrement concave.

155. — *Dessiner la rosette* fig. 123. Cette petite rosette est une véritable rosace géométrique à cinq feuilles, entourant un petit cercle que l'on appelle *œillet* en style de broderie. Cette rosette se retrouvera dans une foule de dessins de broderie.

156. — *Dessiner la petite branche à trois feuilles* fig. 124. Cette petite branche de feuilles de lilas fait partie d'une foule de dessins courants.

157. — *Dessiner la rosette accompagnée de trois feuilles* fig. 125. Ce petit bouquet fait bien dans un semé et dans un entre-deux.

158. — *Dessiner la petite branche de feuilles* fig. 126. Ces petites feuilles n'ont aucun caractère distinctif; mais elles accompagnent les petites fleurs de fantaisie.

159. — *Dessiner le bluet ou barbeau* fig. 127. Cette petite fleur s'emploie dans les semés; elle se compose de trois compartiments à trois dents chacun.

160. — *Dessiner la petite branche* fig. 128. Cette branche se combine avec d'autres fleurs; seule, elle peut être posée pour garniture au-dessus d'un feston.

161. — *Dessiner le bluet ou barbeau avec ses feuilles* fig. 129. Ce petit barbeau, destiné à occuper plus de place que celui de la fig. 129, est à quatre compartiments de chacun trois dents; deux petites feuilles sont attachées à la branche : il peut être employé en semé, en bandes et en entre-deux.

162. — *Dessiner la feuille de vigne* fig. 130. Voici une feuille de vigne avec ses vrilles, qui est une imitation assez exacte de la nature; cette feuille peut être exécutée au plumetis, en applications, en soie et en laine.

163. — *Dessiner la feuille de vigne* fig. 131. Cette feuille est simple et n'a pas de vrilles ; elle peut être employée en semé, elle convient de préférence aux broderies de soie et de laine, elle serait trop lourde au plumetis.

164. — *Dessiner la feuille de vigne* fig. 132. Cette figure diffère de la précédente, surtout pour la pose : il ne nous a pas paru inutile d'en donner plusieurs exemples, pour que l'on fût à même de choisir, selon l'occasion. Elle est propre aux mêmes usages que celle de la fig. 131.

165. — *Dessiner la fleur de fantaisie* fig. 133. Aucune fleur de la nature ne ressemble à celle-ci, c'est ce qu'on appelle une *fleur de goût ou de fantaisie*. Certaines inventions de ce genre paraissent fort ridicules lorsqu'on veut les analyser, et cependant réussissent fort bien quand elles sont brodées. Les points se font en pois ou en œillets, selon l'épaisseur de l'étoffe.

166. — *Dessiner une autre fleur d'invention* fig. 134. Cette fleur a la forme d'un œillet ; mais les trois feuilles de chêne qui sont au-dessous ne s'y rapportent guère ; cette figure s'exécute très-bien au plumetis.

167. — *Dessiner la losange fendue et les deux feuilles qui l'accompagnent*, fig. 135. Les noms admis dans le commerce, pour désigner certaines espèces de dessins, sont encore plus bizarres que les dessins eux-mêmes. Ainsi, par exemple, on appelle la losange que forme la fig. 135, *un petit pavé fendu*. Cette figure peut être bien employée dans un semé.

168. — *Dessiner la rosace* fig. 136. Nous retrouvons ici une véritable rosace géométrique à douze feuilles entremêlées de petits pois à la circonférence. C'est avec le compas que l'on tracera cette figure.

169. — *Dessiner les feuilles de lilas* fig. 137. Nous avons offert un modèle séparé de la feuille de lilas, parce

que sa forme agréable convient à la broderie, et que nous aurons souvent l'occasion d'en parler lorsque nous arriverons aux dessins plus compliqués. La feuille a une ouverture au milieu, afin d'y faire des brides en fil très-fin de dentelle.

170. — *Dessiner la petite fleur de fantaisie* fig. 138. Ce petit bouquet est très-joli en semé ; il se compose de cinq feuilles surmontées de cinq pois ; une petite feuille termine la queue de cette fleur qui n'a pas d'analogue dans la botanique. Elle peut s'employer en garniture au plumetis au-dessus d'un feston.

171. — *Dessiner le bluet* fig. 139. Cette petite fleur a huit feuilles, surmontées de six pois disposés en pyramide et imitant les étamines : au-dessous on voit le calice et une petite branche terminée par une feuille.

172. — *Dessiner la feuille de vigne et la rosette* fig. 140. Sur une même queue on voit attachées une feuille de vigne et une feuille qui ressemble assez à celle du laurier : plus loin, est une petite rosette à feuilles coupées. Cette rosette est plus appréciée que la rosette simple.

173. — *Dessiner la branche de fantaisie* fig. 141. Les assemblages de trois feuilles représentent une fleur analogue à la tulipe. On peut s'en servir pour garniture et y ajouter un feston.

174. — *Dessiner les pavés* fig. 142. Trois losanges fendues ou petits pavés sont entourés d'un rang de pois, et viennent se rattacher à la même branche avec trois feuilles de lilas simples et ouvertes.

175. — *Dessiner les lilas* fig. 143. Une rosette ou plutôt un lilas épanoui et deux feuilles ensuite, ouvertes et à bride, s'emploient en bordure qui, surmontée d'un feston (fig. 120), forme une bande de feston droit.

176. — *Dessiner la bordure en feuillage* fig. 144. Ce

petit feuillage, simple et léger, est facile à exécuter et convient dans de très-petits entre-deux.

177. — *Dessiner la figure de fantaisie* fig. 145. Des feuilles de différentes espèces, surmontées par une pyramide de six points, forment une petite fleur que l'on emploie en semé; ainsi renversée elle convient dans une crête.

178. — *Dessiner l'entre-deux* fig. 146. Quatre petites feuilles qui se terminent par un œillet se succèdent sur la même ligne et forment un entre-deux très-léger.

179. — *Dessiner l'entre-deux* fig. 147. Cet entredeux est plus riche et plus varié que le précédent : il se compose de feuillage, de rosettes et de feuilles de vignes qui serpentent sur la même ligne.

180. — *Dessiner l'entre-deux* fig. 147. Cet entredeux est beaucoup plus large que les précédents; il se compose, d'un côté, d'ovales avec des ouvertures à brides au milieu, et de l'autre côté de feuilles de vigne également espacées.

181. — *Dessiner l'entre-deux* fig. 149. Ce petit entredeux, composé de feuillage et de rosettes, est d'un joli goût. La ligne a des contours fort gracieux.

182. — *Dessiner la bande à feston droit* fig. 150. Au-dessous d'un feston à dents de scie, on trouve tout à la fois des feuilles de chêne et de lilas et des losanges fendues entourées d'un carré de petits points.

183. — *Dessiner la bande* fig. 151. Cette bande est représentée par les sinuosités d'un sarment de vigne avec ses vrilles; sur ce sarment viennent s'attacher des rosettes et des feuilles d'acacia. Ce dessin est d'une jolie disposition; il s'exécute au passé et au plumetis.

184. — *Dessiner les grappes sur des feuilles coupées* fig. 152. Les grappes représentées par des points s'attachent sur des feuilles que l'on appelle feuilles coupées à our, parce que le milieu se fait à points de dentelle. À l'ex-

trémité de la queue sont placées deux feuilles de lilas coupées sans être à jour.

185. — *Dessiner les feuilles de chêne* fig. 153. Ces feuilles de chêne sont régulières et également espacées; elles forment entre-deux ou bande de feston droit, lesquelles sont surmontées d'un feston à dents de scie.

186. — *Dessiner les feuilles de vigne et les rosettes* fig. 154. Ce qui introduit un peu de variété dans ce dessin, c'est que la première feuille de vigne suivie de deux rosettes ne ressemble pas à la seconde feuille; les deux rosettes sont disposées différemment aussi : l'ordre recommence ensuite indéfiniment.

On peut introduire la même variété dans plusieurs dessins précédents.

187. — *Dessiner les losanges, feuilles de chêne et feuilles de lilas* fig. 155. Deux feuilles de lilas sont placées au-dessous de deux feuilles de chêne sur lesquelles se pose une losange en pois entourant un petit pavé fendu. C'est encore un dessin de pure fantaisie.

188. — *Dessiner les grains de blé accompagnés de feuilles de lilas et surmontés par des rosettes* fig. 156. La bordure est formée d'une petite rosette qui représente une fleur de la famille des crucifères. Elle est accompagnée de quatre petits enroulements. Au-dessous est un semé dont chaque bouquet se compose de deux feuilles de lilas ouvertes soutenant six grains de blé en pyramide.

189. — *Dessiner une bordure de feuilles de vigne, de rosettes et de fleurs de fantaisie*, fig. 157. Une feuille de vigne est suivie de trois rosettes superposées, à la suite desquelles vient un feuillage à cinq compartiments, et une feuille à bride entourée d'olives.

190. — *Dessiner des narcisses* fig. 158. Ces narcisses sont une imitation assez régulière de la nature. Ils sont accompagnés de feuilles de laurier.

191. — *Dessiner la bordure de losanges avec feuilles de lilas* fig. 159. La bordure contient des losanges en pois entourant une losange ou pavé fendu au-dessous duquel s'échappe une tige de trois feuilles de lilas ouvertes.

192. — *Dessiner la branche de feuilles de vigne avec vrilles* fig. 160. Une seule branche porte quatre feuilles de vigne avec vrilles; cette petite figure se rapproche de l'imitation de la nature par la disposition des feuilles. Elle peut s'augmenter, au besoin, en y ajoutant plusieurs tiges semblables.

193. — *Dessiner la bordure de losanges avec semé de feuilles de chêne et de pavés* fig. 161. Dans la bordure les losanges sont groupés par trois et entourent trois petits pavés fendus. Chaque groupe de semé est composé de trois feuilles de chêne et de cinq pavés ou losanges.

194. — *Dessiner la bordure et le semé de fantaisie* fig. 162. La bordure se compose d'un groupe de quatorze pois, dont dix autour et quatre au milieu; cinq petites losanges s'y rattachent en guise de fleurs. Au-dessous est un semé; chaque bouquet se compose de deux petites feuilles qui soutiennent une losange.

195. — *Dessiner la bordure de fantaisie* fig. 163. Cette bordure est formée de petites fleurs à quatre feuilles d'où s'échappe une grande feuille de fantaisie ayant quelque ressemblance avec celle de vigne; à l'extrémité se trouvent trois losanges doubles et contrariées.

196. — *Dessiner la bordure* fig. 164. Cette bordure est très-fournie; on y trouve des rosaces à quatre feuilles ouvertes, représentant des fleurs de la famille des crucifères : au-dessus de la branche sont des feuilles simples; les unes unies, les autres à dentelures; au-dessous de la branche sont des groupes de trois feuilles simples et à dentelures.

197. — *Dessiner la bordure et le semé de fantaisie* fig. 165. Cette bordure se compose de feuilles ouvertes

accompagnées de petits groupes de feuilles surmontés par six pois en pyramide; le semé est formé de petits bouquets jetés et renversés à cinq feuilles surmontées de cinq pois, tel que le représente la figure 138.

198. — *Dessiner la bordure en losange et le semé de feuilles de chêne* fig. 166. La bordure est semblable à celle de la figure 159, mais le semé est en feuilles de chêne isolées.

199. — *Dessiner les bouquets* fig. 167. Sur une même branche divisée en plusieurs rameaux se rattachent des petits groupes de trois feuilles et des fleurs ovales avec un milieu ouvert et à bride, entouré de neuf pois et reposant sur un groupe de feuilles. Au-dessous s'échappe un petit rameau composé de quatre feuilles et d'une petite grappe.

200. — *Dessiner les bouquets de feuilles de vigne et de rosaces* fig. 168. La feuille de vigne se trouve entre deux rosettes. Au-dessous est un groupe de quatre rosettes avec des grappes.

201. — *Dessiner la bordure* fig. 169. Cette bordure est d'un très-joli goût : les rosettes se rattachent à des feuilles de lilas et la branche y suit une courbe très-gracieuse.

202. — *Dessiner une broderie de milieu,* fig. 170. Cette figure représente une broderie de poignet; au milieu est une rosace entourée de pois comme dans la figure 136; la même branche vient s'attacher à droite et à gauche; elle se compose de quatre grappes de lilas dont la dernière est beaucoup plus grande et s'étend davantage.

203. — *Dessiner le coin de fichu sautoir* fig. 171. Ce coin de mouchoir ou de fichu est composé de feuilles de différentes espèces, que nous avons déjà vues, et d'une marguerite surmontée de cinq petits pois qui représen-

sent les étamines. Ce dessin doit être exécuté en soie nuancée; il se serait pas joli au plumetis.

204. — *Dessiner la crête à bouquets de muguet* fig. 172. Au-dessous d'une crête en dent de scie est un bouquet de fantaisie à l'extrémité duquel sont disposées avec grâce cinq fleurs de muguet.

205. — *Dessiner les bouquets* fig. 173. Ces bouquets sont formés d'une feuille de vigne, d'une grappe de raisin et d'une petite rosette entourée de quatre branches de feuillage. Ce bouquet convient particulièrement à la broderie de soie nuancée ou en reprise sur tulle.

206. — *Dessiner la grenade ouverte* fig. 174. Cette figure représente une grenade entr'ouverte au milieu de laquelle on voit les graines de ce fruit : aux deux extrémités sont deux barbeaux.

207. — *Dessiner un coin de mouchoir*, fig. 175. Une ancre de vaisseau est entourée de deux branches de feuillage unies par un ruban. Cet emblème convient à la femme ou à la fille d'un marin.

208. — *Dessiner une crête à bouquet de fantaisie*, fig. 176. Au-dessous de la crête à dents de scie est un bouquet de fantaisie où se trouvent des rosaces, des enroulements, des feuilles ouvertes et coupées et des pois.

209. — *Dessiner une étoile pour fond de bonnet*, fig. 177. Cette étoile à cinq pointes et entourée d'un cercle est formée d'un double rang de pois avec quelques branches de feuillage au milieu.

210. — *Dessiner la crête à bouquet de fantaisie* fig. 178. Cette crête est appuyée sur deux arcs de cercle; les fleurs sont tout à fait d'imagination. Entre les deux lignes, on fait un point d'échelle.

211. — *Dessiner le coin de mouchoir* fig. 179. Au milieu de deux branches de palmier se trouve une lettre initiale surmontée d'une couronne. La lettre initiale doit

changer nécessairement selon la personne à laquelle le mouchoir est destiné; il en est de même de la couronne.

On trouvera dans le cahier complet d'écriture en 72 modèles, de M. Verdet, des alphabets de lettres gothiques qui conviendront parfaitement, et que l'on dessinera par les moyens que nous avons indiqués plus haut.

CHAPITRE IX.

DESSINS DE CHALES.

212. — Nous allons offrir un certain nombre de dessins de châles pour former le goût de nos jeunes lectrices. En copiant des palmes de formes très-différentes et des dessins tirés de cachemires de l'Inde, elles se trouveront plus en état d'apprécier la beauté de ce genre de tissus et de la variété de leurs dessins assez bizarres, il faut le reconnaître.

Cependant, malgré leur bizarrerie, les dessins de cachemire ont une perfection qui leur est propre, une richesse de détails que rehausse une diversité de couleurs vives et bien nuancées.

Nous avons donné cette planche de broderie de châles, non-seulement pour exercer le goût et l'adresse des demoiselles, mais encore pour qu'elles puissent y trouver des dessins de bourses et d'autres ouvrages en soie dans lesquels on fait entrer des palmes et des bouquets appropriés spécialement aux châles. Les ouvrages de tapisserie admettent aussi ce genre de dessin dans les bordures.

213. — Tout le monde sait que l'on distingue deux espèces de cachemires : le cachemire français et le cachemire de l'Inde. Ils diffèrent entre eux par le tissu et par le dessin. Les tissus français sont aujourd'hui fort doux, fort moelleux et fort bien fabriqués, mais nous n'avons pas encore pu exécuter les dessins de l'Inde, qu'un œil exercé reconnaît très-facilement. Nos fabricants ont pris le parti de calquer les dessins des cachemires venus de l'Inde, et aujourd'hui nos châles français peuvent riva-

liser en mérite véritable avec ceux de l'Inde, quoique ces derniers conservent une vogue et une valeur pécuniaire qui prouvent leur mérite. L'exposition des produits de l'industrie française a offert de magnifiques châles sortis de nos fabriques.

Voici en quoi diffèrent principalement les cachemires indiens des cachemires français : les premiers sont espoulinés, les seconds sont découpés.

Dans l'espoulinage, c'est à la main seule de l'homme qu'est due la fabrication du tissu, et aux Indes la main d'œuvre est au plus bas prix. On monte un châle sur un métier, et, au moyen d'un grand nombre de petites navettes, on exécute à la main les dessins en les fixant par des nœuds. De la nature de ce travail, il résulte que les cachemires de l'Inde ne peuvent jamais se débrocher, et qu'ainsi le dessin ne peut ni s'érailler ni s'effiler, ce qui leur assure une durée considérable.

Les châles français, au contraire, sont sujets à s'effiler, parce que le découpage ôte à chaque point sa solidité ; de manière qu'au bout d'un certain temps, les mailles, qui ne sont pas bouclées, mais simplement serrées, tombent d'elles-mêmes, ce qui est un très-grave inconvénient.

On imite en France les châles espoulinés de l'Inde, et ces tissus, tant à cause de leur moelleux que par le travail, égalent, s'ils ne surpassent pas, la beauté du travail de nos rivaux.

Nous allons, comme dans les chapitres précédents, donner d'abord des dessins très-simples, tels que bouquets détachés, pour arriver insensiblement aux bordures, aux fonds pleins et aux palmes de coin.

214. — *Dessiner les* fig. 180 et 181. Elles représentent de petits bouquets pour fond semé ; ils sont du genre cachemire indien.

215. — *Dessiner les* fig. 182, 183, 184, 185. Ce sont de petits bouquets, fleurs mixtes, participant tout

à la fois du genre indien et du genre français. Ils sont destinés à un fond semé.

216. — *Dessiner la* fig. 186. C'est un petit bouquet de fleurs naturelles, genre français, qui est destiné à un fond semé. Tels étaient les dessins qui ornaient les châles avant que nous eussions reçu de l'Inde ces dessins aussi riches de couleurs que bizarres de forme et de contour.

217. — *Dessiner la palmette* fig. 187. Cette petite palme est du genre cachemire indien, elle est destinée à un fond semé.

218. — *Dessiner la rose* fig. 188. Cette rose est une fleur naturelle, genre français : elle est destinée à un fond semé.

219. — *Dessiner la marguerite* fig. 189. C'est encore une fleur naturelle et du genre français, également destinée à un fond semé.

220. — *Dessiner les* fig. 190, 191 et 192. Ces trois palmettes sont du genre cachemire indien : elles sont destinées à un fond semé, mais elles s'y placent dans un ordre contrarié.

221. — *Dessiner les* fig. 193 et 194. Ces deux palmettes sont plus grandes que les précédentes, elles sont du genre cachemire indien : elles sont destinées à un fond plein, c'est-à-dire presque couvert de dessins, tandis que dans le semé il y a plus de fonds que de dessins.

Les palmettes sont dans un ordre contrarié, mais rapprochées les unes des autres.

222. — *Dessiner la* fig. 195. C'est une palmette couchée, genre cachemire indien. Ces palmettes, destinées à un fond plein, sont rapprochées de manière que le pied de la palme suivante soit éloigné de celle qui précède de la même distance qui se trouve, dans la fig. 195, entre le corps de la palme et le petit bouquet du bas.

223. — *Dessiner les* fig. 196 et 197. Ces palmes sont

du genre cachemire indien et ressemblent beaucoup à celles des fig. 193 et 194.

224. — *Dessiner la* fig. 198. Cette figure représente un fond plein : la palme est un genre cachemire indien, avec entourage. Les palmes doivent être très-rapprochées.

225. — *Dessiner la palme de coin* fig. 199. Cette palme, du genre cachemire indien, est destinée à garnir le coin d'un châle : on ne pose qu'une seule palme à chaque coin.

226. — *Dessiner les* fig. 200 et 201. Les fig. 200 et 201 ne représentent qu'une partie de châle à fond plein et du genre cachemire indien. Au lieu de se borner à la partie que nous donnons, l'élève peut la doubler ou la quadrupler.

227. — *Dessiner la* fig. 202. Cette figure représente un coin de châle genre cachemire français, avec la bordure. C'est un dessin de fleurs naturelles.

228. — *Dessiner la* fig. 203. Cette figure représente une grande palme de coin de châle, genre cachemire indien, analogue à celle de la fig. 199. Cette palme, comme on peut le voir en comparant les deux figures, est plus chargée de dessins que l'autre, et plus riche de détails.

229. — *Dessiner la* fig. 204. C'est un coin de châle cachemire français, avec une bordure large. Le fond se compose de fleurs naturelles d'une jolie exécution.

230. — *Dessiner la* fig. 205. Cette figure représente une palme de fond plein avec entourage ; elle est du genre cachemire de l'Inde ; on peut appliquer ici la même observation qu'à la fig. 195.

231. — *Dessiner la* fig. 206. C'est encore un fond plein comme dans la fig. précédente, à l'exception qu'il est moins garni de dessins et moins chargé de détails : ce châle est du genre cachemire indien.

232. — *Dessiner la* fig. 207. Cette figure représente une bordure genre cachemire indien ; nous n'avons pas

mis exprès la contre-bordure, que l'on pourra prendre soit dans la fig. 202, soit dans la figure 204 : cette dernière nous paraît convenir le mieux à cause de sa largeur, l'autre serait un peu étroite.

Nous avons présenté successivement de simples fleurs de châles, des palmes, des palmes de coin, des parties de fonds pleins, des bordures et contre-bordures, de manière qu'il sera facile, avec ces éléments ainsi disposés, de composer des dessins de châles, soit à fond semé, soit à fond plein. Le moyen le plus sûr et le meilleur est de tracer une partie du fond, et de calquer avec du papier végétal; quand le dessin entier sera sur le papier végétal, il ne restera plus qu'à décalquer sur du papier ordinaire.

CHAPITRE X.

DESSIN DES FLEURS NATURELLES.

233. — Nous avons encore à traiter des fleurs naturelles pour la broderie en soie nuancée. Ce genre de dessins plaît généralement aux demoiselles, qui puiseront dans ces éléments le désir d'étendre leurs connaissances, en étudiant l'histoire naturelle (1), et en peignant les fleurs à l'aquarelle (2).

234. — La botanique est une étude charmante, qui semble convenir surtout aux dames : non-seulement elles apprennent à classer les fleurs les plus curieuses et les plus agréables par leur parfum, leur couleur et leurs formes; mais elles y apprennent aussi les propriétés médicinales des plantes, connaissance qui leur permettra un jour de pouvoir porter secours à la pauvreté souffrante, et d'exercer la charité, cette vertu chrétienne, qui est la source féconde de tant d'autres vertus.

Pour rendre l'enseignement de ce chapitre plus facile aux institutrices et aux mères, nous allons entrer dans quelques détails sur l'organisation des fleurs : ces détails sont nécessaires pour l'intelligence des explications que

(1) Nous recommandons aux jeunes personnes qui voudraient acquérir des connaissances indispensables en histoire naturelle, le *Précis d'Histoire naturelle* de M. Delafosse, professeur de la faculté des sciences de l'Académie de Paris, et maître de conférences à l'École normale. Pour celles qui ne désireraient avoir que des notions superficielles, les *Notions élémentaires d'Histoire naturelle*, du même auteur, sont suffisantes. Ces deux ouvrages se trouvent à la librairie de L. Hachette.

(2) Les différents ouvrages de M. Redouté offrent les modèles les plus parfaits en ce genre.

nous donnerons successivement sur chacune des figures que contiennent les deux planches consacrées aux fleurs naturelles.

235. — Une *fleur* est un assemblage de plusieurs rangées de feuilles diversement modifiées dans leur forme.

La fleur comprend ordinairement : 1° le calice, 2° la corolle; 3° les étamines; 4° le pistil. Toutes les fleurs indistinctement n'ont pas un calice, une corolle, des étamines et un pistil; les unes manquent de calice, d'autres de corolle ou d'étamines : ce sont les fleurs incomplètes; mais nous n'en parlerons pas, nous ne présenterons que les fleurs complètes.

236. — Le *calice* est l'enveloppe la plus extérieure de la fleur : il se compose de parties que l'on nomme *sépales*. Si le calice est à deux sépales, ou le nomme *disépale*; à trois sépales, on le nomme *trisépale*, etc.; mais, en général, quand le calice a plusieurs sépales, on se contente de l'appeler *polysépale*.

237. — La *corolle* est soutenue par le calice, elle est ordinairement colorée; si la corolle n'a que deux pièces ou *pétales*, on la nomme corolle *dipétale* : elle est *tripétale* si elle a trois pétales, et *polypétale* si elle en a plusieurs.

Quelquefois les parties du calice ou de la corolle sont soudées entre elles et paraissent ne former qu'une seule pièce; on dit alors que le calice est *monosépale* et que la corolle est *monopétale*.

Suivant la disposition de la corolle, on donne des noms différents aux fleurs : on appelle *crucifère* une fleur qui a quatre pétales disposés en croix; *rosacée*, celle dont les pétales sont disposés comme dans la rose; *caryophyllée*, celle dont les pétales sont disposés comme dans l'œillet; *papilionacée*, celle dont les pétales sont disposés en aile de papillon, comme dans la pensée, le pois à fleur, etc.

238. — L'*étamine* est l'organe mâle : elle se compose : 1° de l'*anthère*, 2° du *pollen*, 3° du *filet*, c'est le support de l'anthère.

Quand les étamines se développent en pétales, la *fleur* est *double*. La maîtresse qui voudra montrer à ses élèves les diverses parties des fleurs, choisira des fleurs simples : la rose des buissons conviendra mieux, par exemple, que la rose à cent feuilles.

239. — Le pistil est l'organe femelle des plantes ; il est entouré des étamines.

240. — Les fleurs sont quelquefois supportées par une queue, on les nomme alors fleurs *pédonculées* : quelquefois aussi elles s'attachent directement à la tige ou aux branches, et on les nomme *fleurs sessiles*.

241. — Les fleurs sont divisées en familles. Ainsi l'on dit : la clématite est de la *famille des renonculacées*; la croix de Jérusalem est de la *famille des caryophyllées*; le baguenaudier est de la *famille des légumineuses*, etc.

Après cette courte digression sur les parties constitutives de l'organisation des fleurs, nous allons dire quelques mots sur le dessin des fleurs.

242. — Autant la régularité et la symétrie sont indispensables dans les dessins géométriques, autant il faut les éviter dans le dessin des fleurs : il y a dans toutes les productions de la nature, comme nous l'avons déjà fait remarquer, une variété de poses, de formes, d'attitudes, qu'il faut s'habituer à rendre avec le crayon. Un des plus grands défauts des commençants est de faire roide : les tiges sont roides, les feuilles sont roides, les fleurs sont roides, tout est roide; tandis que, dans la nature, on trouve du moelleux et de l'abandon dans les tiges, dans les feuilles et dans les fleurs. En évitant la roideur, il faut éviter également les jarrets ou brisures de lignes, c'est un autre défaut encore plus grave.

Avant donc de dessiner une fleur, il faut bien saisir

le mouvement de la tige et l'indiquer soit au fusain, soit avec le trait délié d'un crayon tendre ; on attache à cette tige les rameaux, les feuilles et les fleurs, et, lorsqu'on trouve que l'aspect du modèle est le même que celui de la copie, on efface le trait avec un morceau de gomme élastique ; et, guidé par les traces du croquis qui restent encore sur le papier, on recommence un nouveau trait plus pur et dans lequel on marque les parties qui doivent être plus fortement accusées. A mesure que l'on prendra plus d'habitude et de hardiesse, on s'accoutumera à tracer du premier coup les traits plus forts, qui sont des espèces de lignes ombrées ; ils en sont plus légers et plus spirituellement faits.

243. — *Dessiner les feuilles de rosier* fig. 208. Sept feuilles de rosier sont attachées sur une tige garnie d'épines.

Ces feuilles sont dentelées et à nervures. La feuille du rosier est reconnaissable entre toutes les autres par sa forme ronde, ses dents et ses nervures.

244. — *Dessiner la fleur* fig. 209. Cette fleur est composée d'un calice à quatre sépales, surmonté d'une corolle monopétale d'où s'échappent quatre étamines.

L'élève tracera la courbe qui indique la pose de cette fleur, elle dessinera d'abord la corolle, puis le calice et enfin les petites feuilles de la tige.

245. — *Dessiner la jacinthe* fig. 210. La jacinthe est une fleur appartenant à la famille des liliacées : le calice est en forme de campanule découpée seulement sur le bord.

L'élève tracera les quatre courbes qui viennent toutes se réunir par le bas.

La tige du milieu porte les cinq fleurs de jacinthe diversement groupées.

On dessinera d'abord la tige qui porte les cinq fleurs, et ensuite les trois autres tiges.

246. — *Dessiner la* fig. 211. C'est un aloès, qui appartient encore à la famille des liliacées : ses fleurs sont en forme de campanules (clochettes) et découpées sur les bords.

Il faut bien rendre le mouvement de la tige qui porte les fleurs, et faire en sorte que le dessin ne soit pas roide : on dessinera en premier lieu la tige avec les fleurs qui s'y attachent, et ensuite les deux feuilles assez larges qui enveloppent la tige.

247. — *Dessiner la* fig. 212. C'est une diasie à feuilles d'iris, de la famille des iridées; le calice est à six divisions.

On tracera d'abord le mouvement de cette tige sinueuse, et sur laquelle viennent s'attacher quatre fleurs, dont une seule laisse voir les six divisions du calice. Les autres fleurs ne sont pas ouvertes; celle du bas est vue de profil. Cette figure exige du soin dans l'exécution.

248. — *Dessiner la* fig. 213. C'est un pois de senteur de la famille des papilionacées. Le calice est monosépale; la corolle est irrégulière et de la forme d'un papillon. Une fleur est ouverte et l'autre ne l'est pas encore; sur l'autre tige on voit deux feuilles réunies par la base; c'est une plante grimpante, et qui a des vrilles pour se soutenir. Cette fleur, d'une forme agréable, trouve sa place dans des compositions de bouquets. L'élève, après avoir tracé la tige, y attachera à l'extrémité supérieure la fleur ouverte, et plus bas celle qui n'a pas encore son développement complet. Sur une tige moins inclinée, on dessinera les deux feuilles et les vrilles.

249. — *Dessiner la* fig. 214. Cette figure représente des tagétès ou œillets d'Inde. Cette fleur est d'un joli aspect, et n'est pas difficile à dessiner; elle appartient à la tribu des radiées ou *corymbifères*. L'élève tracera les deux tiges et les fleurs qui s'y attachent.

250. — *Dessiner la* fig. 215. Ce sont des jonquilles simples; le calice est à sept sépales et les feuilles sont à dentelures; les jonquilles appartiennent à la famille des narcissées. L'élève, après avoir tracé la tige, dessinera les deux jonquilles que l'on aperçoit entièrement, puis les trois fleurs qui ne sont pas développées; elle terminera par les feuilles.

251. — *Dessiner la* fig. 216. Elle représente une belle-de-nuit du genre des *nyctaginées* qui ont une double enveloppe, l'involucre et le calice. La belle-de-nuit est remarquable par ses belles fleurs de couleurs variées qui ne s'épanouissent que le soir ou le matin.

L'élève trace d'abord l'esquisse de la fleur et les lignes qui en indiquent le mouvement; elle commencera par la fleur du haut, dans laquelle on distingue parfaitement l'involucre et le calice; elle dessinera ensuite les trois fleurs fermées, la fleur du bas et les feuilles.

252. — *Dessiner les boutons de roses* fig. 217. Tout le monde connaît les roses, ces fleurs charmantes dont les variétés sont si nombreuses, et que M. Redouté a si bien représentées dans son ouvrage intitulé *les Roses*. Les poëtes anciens et modernes ont chanté dans leurs vers le parfum, l'éclat et la beauté des roses qui entrent dans la composition de presque tous les dessins de fleurs.

La grande famille des rosacées a pour caractère général, dans l'organisation de ses fleurs, un calice monosépale à cinq divisions. Ce calice est charnu, et présente une espèce de baie ovoïde.

La fig. 217 contient quatre boutons diversement développés, et deux petites branches de trois feuilles chacune.

L'élève dessinera d'abord le bouton de rose le plus développé, puis les deux qui se trouvent à gauche, et enfin le bouton de droite penché sur sa tige et les six feuilles au-dessous : elle n'oubliera pas les épines.

253. — *Dessiner le bouquet de violettes* fig. 218. La violette forme une très-petite famille entre les crucifères et les caryophyllées; la corolle est irrégulière.

Ce petit bouquet se compose de six violettes plus ou moins développées et d'une petite touffe de feuilles; il est attaché à son pied par un petit ruban.

On suivra l'ordre naturel; on commencera par dessiner les fleurs les plus élevées, et l'on descendra jusqu'au bas.

Ce bouquet peut être imité en soie nuancée, ou colorié sur peau vélin.

254. — *Dessiner la* fig. 219. Cette figure représente une branche d'aubépine fleurie. L'aubépine appartient à la famille des rosacées et à la tribu des pomacées.

On distingue plusieurs espèces d'aubépine : l'aubépine ou épine blanche, l'aubépine de Mahon à fleurs roses, l'alouchier, l'amelanchier, l'azerolier et le buisson ardent.

La disposition de cette figure n'est pas difficile à saisir; c'est presque une verticale, à droite et à gauche de laquelle sont groupées les fleurs et les feuilles. Les feuilles demandent quelque attention pour leurs découpures.

255. — *Dessiner la* fig. 220. Cette figure représente une petite tige de pensée.

La pensée est une violette tricolore : elle n'a pas d'odeur comme la violette ordinaire, que l'on appelle à cause de cela *violette odorante*.

Cette tige contient six pensées plus ou moins développées. Chaque fleur se compose d'une corolle à cinq pétales, disposés d'une manière régulière et pleine de grâce.

L'élève tracera l'esquisse de cette tige, et y attachera successivement les fleurs et les feuilles (1).

(1) Nous n'entrerons plus dorénavant dans les détails minutieux sur le dessin; ils deviendraient des redites fatigantes.

256. — *Dessiner la* fig. 221. Cette figure représente un héliotrope. L'héliotrope appartient à la famille des borraginées ; le nom d'*héliotrope* se compose de deux mots grecs qui indiquent a disposition de cette fleur à se tourner du côté du soleil.

On cultive dans nos jardins l'*héliotrope du Pérou*, ainsi nommé à cause du parfum que répandent ses fleurs. Ces fleurs ont toutes leurs parties au nombre de cinq.

Cette tige est d'une forme agréable : l'élève, en la traçant, évitera la confusion qui pourrait s'introduire facilement dans son dessin, à cause du rapprochement des fleurs. Les feuilles sont d'une belle forme, et elles accompagnent bien la fleur.

257. — *Dessiner la* fig. 222. Cette figure représente des boutons d'or de la famille des renonculacées ; elle est à fleurs doubles ; les feuilles sont alternes.

Cette tige contient six boutons d'or accompagnés à la base par des branches de feuilles.

L'élève évitera de donner à cette fleur l'apparence d'une rose ; les pétales de la corolle sont très-différents.

258. — *Dessiner la* fig. 223. Cette figure représente une iris. L'odeur suave de l'iris fait rechercher cette fleur par les parfumeurs et par les personnes qui coulent la lessive.

Les pétales et les feuilles ont un mouvement qu'il est indispensable de bien indiquer, et qui caractérise ce genre de fleurs.

259. — *Dessiner la* fig. 224. Cette figure représente une pivoine : c'est une grande fleur rouge ou blanche. On cultive aujourd'hui dans nos jardins la *pivoine en arbre de la Chine à fleurs blanches*, et d'une odeur analogue à celle de la rose ; c'est une des plus belles plantes que nous possédions.

Nous ferons la même recommandation pour la pivoine que pour le bouton d'or : l'élève évitera de lui donner

de la ressemblance avec la rose. Les feuilles qui garnissent la tige n'ont d'ailleurs aucune analogie avec celles des rosiers.

260. — *Dessiner la* fig. 225. Cette figure représente une houstonia; c'est une plante de la famille des convolvulacées.

La tige est presque droite; les feuilles sont opposées, et les fleurs sont plus ou moins développées.

261. — *Dessiner la* fig. 226. C'est une tige de lis. Le lis est une fleur de la famille des liliacées, dont le calice en cloche a des divisions profondes, marquées en dedans par un sillon glanduleux. Le calice est à six divisions égales et régulières, disposées sur deux rangs; six étamines sont insérées à la base des divisions du calice.

Le lis mérite, par l'élégance de son port, la beauté et le parfum de ses fleurs, de faire partie d'une foule de compositions de dessins.

La tige que représente la fig. 226 contient huit fleurs plus ou moins développées.

Il est important de donner à cette figure le mouvement gracieux du modèle.

262. — *Dessiner la* fig. 227. Cette figure représente un œillet de la famille des caryophyllées. Ce sont des plantes herbacées à tiges cylindriques, noueuses et articulées. La fleur offre un calice polysépale et à plusieurs folioles : la corolle est composée de cinq pétales. Parmi les œillets les plus remarquables, on doit citer l'œillet des fleuristes, l'œillet de poëte, et l'œillet d'Espagne.

La tige que nous offrons ici contient un œillet ouvert, un second œillet entr'ouvert, et un troisième encore fermé.

L'élève, en dessinant cette figure, aura soin de bien indiquer les découpures des pétales de la corolle.

263. — *Dessiner une branche de lilas*, fig. 228. Le lilas appartient à la famille des jasminées ; sa corolle est

à quatre divisions; les fleurs, d'un violet tendre, forment de grandes pyramides à l'extrémité des rameaux. On en cultive plusieurs variétés : le lilas commun, le lilas varin, et le lilas de Perse.

La tige, à laquelle se rattachent de larges feuilles, se termine par un panicule pyramidal, sur lequel les lilas sont plus ou moins développés.

L'élève, pour dessiner cette figure, aura soin de masser, c'est-à-dire de disposer par masses les fleurs du panicule pyramidal; sans cela, elle éprouverait une confusion dans les détails qui ôterait toute la grâce du dessin.

264. — *Dessiner la* fig. 229. Cette figure représente une chrysanthème ou grande marguerite. Ce nom vient de deux mots grecs qui signifient *fleur d'or,* à cause de la couleur de cette belle fleur, qui appartient à la tribu des corymbifères et à la famille des synanthérées. Au centre sont des fleurons, et à la circonférence des demi-fleurons.

L'élève dessinera la fleur ouverte, la tige et ses feuillés, et la chrysanthème encore fermée qui est au-dessous.

265. — *Dessiner la tulipe* fig. 230. Le calice est en forme de cloche, et a six divisions égales et régulières, disposées sur deux rangs. Cette fleur appartient à la famille des liliacées. C'est une plante d'ornement, dont les nuances, variées à l'infini, ont un éclat qui charme les amateurs d'horticulture. On sait avec quelle passion les Hollandais ont cultivé la tulipe, dont certains oignons se sont vendus des sommes incroyables.

Nous n'entrerons dans aucun détail sur le dessin de cette fleur, qui n'offre aucune difficulté.

266. — *Dessiner la* fig. 231. C'est un rosier panaché. Les feuilles sont plus allongées et plus pointues que dans le rosier ordinaire. La rose épanouie est entourée de quatre boutons et de feuilles placées au-dessous et qui l'accompagnent. Il faut éviter d'espacer également les

boutons et de donner trop de régularité aux feuilles et aux pétales de la rose.

267. — *Dessiner la* fig. 232. C'est un rosier nain du Bengale. Ce rosier fleurit pendant la plus grande partie de l'année, mais il n'a pas d'odeur.

L'élève, en dessinant cette figure, disposera les feuilles alternes, et leur donnera le caractère de cette variété, c'est-à-dire d'être étroites et pointues; la rose a aussi un caractère particulier qu'il faut rendre.

268. — *Dessiner la* fig. 233, *ou la rose des parfumeurs*. Cette rose est ainsi appelée parce que c'est d'elle que l'on retire les essences de rose dont on fait un si grand commerce.

Cette tige contient une rose épanouie entourée de cinq boutons plus ou moins ouverts. On remarquera que les feuilles en sont plus larges et plus arrondies que dans la rose ordinaire.

269. — *Dessiner la* fig. 234, *ou rosier pimprenelle*. C'est encore une variété de la famille des rosiers; les feuilles en sont petites, ainsi que les fleurs.

270. — *Dessiner le bouquet*, fig. 235. Ce bouquet se compose d'une rose, d'une tulipe, de pensées, etc., etc.

Nous avons offert ce modèle pour montrer aux élèves comment on peut grouper un certain nombre de fleurs, et en composer un bouquet gracieux, et que l'on peut diversifier de toutes les manières et selon les occasions.

Nous ne dirons rien de l'art de composer les *bouquets expressifs*, en attachant certaines idées à certaines fleurs, de sorte qu'une réunion de fleurs peut exprimer une ou plusieurs idées. On sent combien il y a de vague et d'arbitraire dans cette manière de disposer et d'interpréter le langage des fleurs.

En considérant seulement la compositon d'un bouquet, sous le rapport du dessin, nous ferons remarquer que la ligne de contour ne doit pas s'éloigner sensiblement de la

ligne courbe ; que l'on doit placer au centre les fleurs principales, et les entourer de fleurs plus petites, qui leur servent pour ainsi dire de cortége.

Un peu d'habitude et le goût naturel aux jeunes personnes les rendent très-promptement habiles dans la disposition des fleurs d'un bouquet.

271. — *Dessiner la guirlande* fig. 236. Cette guirlande est composée de différentes fleurs assorties avec goût : le milieu de la guirlande est plus fourni que les extrémités.

Dans la disposition d'une guirlande, il faut faire en sorte que les fleurs qui la composent ne dépassent pas les limites des lignes courbes intérieures et extérieures, ce qui lui donnerait une apparence de désordre et de négligence ; cependant il faut dissimuler cet artifice, sans cela la guirlande paraît roide et sans grâce.

Pour dessiner cette figure, on tracera deux courbes qui viendront se réunir aux deux extrémités, et qui seront distantes l'une de l'autre de l'épaisseur que l'on veut donner au milieu de la guirlande.

272. — *Dessiner la corbeille* fig. 237. Cette corbeille est remplie de toutes sortes de fleurs, qui peuvent, au premier coup d'œil, paraître entassées au hasard, mais qui, en examinant avec plus d'attention, sont groupées de manière à produire un effet agréable. On a rompu la ligne trop uniforme de ce groupe de fleurs en y introduisant un peu d'irrégularité. A droite, une tige de rose trémière sort de la corbeille : une branche de chèvrefeuille dépasse à gauche. Une branche de volubilis et une autre de chèvrefeuille tombent de la corbeille et semblent ne pouvoir y être contenues.

Pour dessiner cette figure, on en tracera d'abord l'esquisse, puis on en disposera les différentes parties par petites masses ; avant de terminer, on dessine chaque fleur l'une après l'autre.

Nous engageons les demoiselles qui auraient copié ces

deux planches de fleurs naturelles, à dessiner les fig. 218, 235, 236 et 237, dans une dimension beaucoup plus grandes, d'après les procédés géométriques du chapitre VI.

Lorsqu'elles auront acquis un peu d'habitude et de facilité, elles essayeront de copier des fleurs et des bouquets d'après nature. Ce travail les amusera beaucoup; mais il faut s'y accoutumer insensiblement.

On doit éviter deux inconvénients qui s'offrent tout de suite aux commençantes : ou l'on copie trop fidèlement et trop scrupuleusement les détails, et alors le dessin paraît sec et guindé; ou l'on masse trop sans s'attacher aux détails, et alors le dessin n'a pas de charme. Il faut savoir se garder de ces deux excès; et ce n'est qu'à un exercice souvent répété qu'on est redevable de cette appréciation juste qui constitue le goût.

On doit éviter aussi de faire un trait trop fort qui donne de la lourdeur à la composition; cependant, si l'on n'ajoute pas quelques traits de force, tout reste au même plan, rien n'avance, rien ne recule, et le dessin est plat et sans relief.

CHAPITRE XI.

DESSIN DE QUELQUES PAYSAGES.

273. — On a souvent besoin de dessiner une petite fabrique, un fragment de ruines, de paysage, ou dans des ouvrages en soie nuancée, ou dans des compositions de dessins en cheveux, ou dans la décoration d'un écran, d'un éventail, etc. Notre ouvrage ne serait donc pas complet si nous ne présentions quelques modèles variés.

Le dessin du paysage se compose du dessin des arbres avec leurs branches et leurs feuilles, du dessin de petits bâtiments ou fabriques, chaumières, ruines, clocher, moulin, etc. Les premiers plans doivent être accusés par de larges feuilles, des pierres, des troncs d'arbres, etc. Ces objets, d'un ton plus vigoureux que le reste du paysage, donnent de la perspective aux autres objets, qu'ils reculent sur des plans plus éloignés.

Si les notions que nous allons offrir à nos jeunes élèves leur donnent du goût pour ce genre de dessin, nous leur conseillons de suivre les *Leçons progressives du paysagiste* (1).

274. — *Dessiner la branche de châtaignier* fig. 238. Cette branche se divise en plusieurs rameaux sur lesquels sont groupées les feuilles, qui ont une forme et une disposition particulières, et qu'il faut tâcher d'imiter le plus exactement qu'il sera possible : en effet, chaque arbre

(1) *Le Paysagiste*, Cours d'études progressives de paysages, publié en vingt livraisons, composées chacune de cinq dessins, format in-4°, lithographiés par M. J. Coignet, et suivi d'un Traité de perspective.

a son port et son feuillage qui le distinguent de toutes les autres espèces.

275. — *Dessiner le tronc d'arbre* fig. 239. Ce tronc d'arbre, dépouillé de son feuillage, est entouré de grosses et larges feuilles et de plantes parasites.

Nous n'avons aucune recommandation à faire pour ce dessin, qui demande un peu de hardiesse dans l'exécution.

276. — *Dessiner la* fig. 240. Un débris de chapiteau corinthien est renversé sur la terre; il est envahi par de larges feuilles et par des plantes sauvages. Le premier plan est destiné à un paysage, contenant des ruines de monuments avec des débris de colonnes.

277. — *Dessiner la* fig. 241. Une chaumière dégradée est cachée en partie par un monticule couvert de gazon; derrière la mousse on aperçoit quelques peupliers.

278. — *Dessiner la* fig. 242. Cette figure représente un moulin à eau; on y distingue la roue où l'eau arrive par un petit conduit en bois, et des arbres qui entourent la maison.

Le comble de cette maison est très-élevé, ce qui, en général, est plus gracieux dans les paysages qu'un comble surbaissé, à moins cependant que le toit ne soit une terrasse, comme dans les fabriques d'Italie.

La pente est nécessaire aux toits dans les pays où les pluies sont abondantes.

On dessinera d'abord la maison avec son comble, puis la roue, les arbres et tous les autres détails.

279. — *Dessiner la* fig. 243. Cette figure représente un moulin à vent dont le bâtiment est construit en bois et tourne avec les ailes pour chercher le vent. On sait que certains moulins à vent sont construits en pierre et d'une forme cylindrique; la toiture seule, à laquelle sont attachées les ailes, tourne selon le vent.

Ce petit moulin, tout en bois et d'une forme carrée,

est d'un aspect gracieux ; on a évité de donner aux ailes du moulin et à l'échelle une forme trop régulière.

L'élève dessinera le corps du bâtiment, la toiture, la base du moulin, puis les ailes, l'échelle et sa rampe, la porte, les fenêtres, etc.

280. — *Dessiner la* fig. 244. C'est une petite vue qui peut trouver sa place dans une foule d'ouvrages de demoiselles, et qui n'offre aucune difficulté. Il faut éviter, en traçant les lignes qui figurent l'eau, de leur donner trop de régularité ; avec quelques petites hachures convenablement tracées, on leur donne de la transparence.

281. — *Dessiner la* fig. 245. C'est une petite maison rustique avec ses dépendances.

282. — *Dessiner la* fig. 246. Cette figure représente une porte cintrée qui donne entrée dans une cour de ferme ; au fond on aperçoit un petit clocher ; sur le premier plan est un arbre.

Il faut toucher tous ces détails avec légèreté, en évitant surtout de donner trop de régularité aux lignes.

283. — *Dessiner la* fig. 247. C'est une petite portion de paysage, dans le lointain duquel on aperçoit un moulin à eau avec un massif d'arbres.

En dessinant les détails, on aura soin d'accuser plus fortement les premiers plans et de faire les traits du fond très-légers.

284. — *Dessiner la* fig. 248. Sur le devant de la route une croix indique le chemin ; au second plan se trouvent un petit manoir entouré d'arbres et une maison de dépendance.

285. — *Dessiner la* fig. 249. On voit dans ce paysage les ruines d'un vieux château ; sur le devant, des terres incultes et des broussailles.

286. — *Dessiner la* fig. 250. Elle représente des ruines qui occupent le premier plan, et qui annoncent une ancienne construction d'un assez grand style.

287. — *Dessiner la* fig. 251. Ce paysage offre un petit pont qui conduit à un village dont on aperçoit le clocher dans le lointain.

Les paysages indiqués dans cette planche, n'étant que des échappées de vues que l'on appelle ordinairement *études*, peuvent être augmentés, ou même joints ensemble.

C'est dans cette combinaison que consistent les créations du peintre, qui ne doit pas toujours copier la nature dans toutes ses parties : ainsi, par exemple, dans un point de vue remarquable, certaines portions de l'horizon peuvent n'avoir aucune physionomie ; rien n'empêche alors de les modifier ou même de les retrancher. Voilà comment il faut interpréter cette phrase : *Il ne faut pas toujours copier la nature* ; autrement cette expression serait un non-sens ; car il n'est donné à l'homme que d'imiter bien grossièrement et bien imparfaitement les merveilles que Dieu a répandues d'une main prodigue sur la terre.

CHAPITRE XII.

INSTRUCTION POUR L'APPLICATION DE L'ENSEIGNEMENT
DU DESSIN LINÉAIRE.

*Enseignement mutuel. — Enseignement simultané.
— Enseignement individuel.*

288. — Les mères de famille et les maîtresses de pension, ou directrices d'externat, qui veulent suivre notre méthode de dessin linéaire, ont besoin d'être guidées dans l'application, et c'est pour elles que ce chapitre a été disposé à la fin de l'ouvrage.

Les maîtresses de pension et directrices d'externat suivent la méthode mutuelle ou la méthode simultanée; l'enseignement individuel ne convient qu'aux mères de famille qui se chargent elles-mêmes de l'instruction de leurs filles.

§ I. ENSEIGNEMENT MUTUEL.

289. — Nous empruntons à l'excellent *Manuel pour les écoles primaires communales de jeunes filles* (1), par mademoiselle Sauvan, les détails concernant le dessin linéaire.

« Les élèves parvenues aux septième et huitième classes d'écriture, de lecture et de couture, sont seules admises à l'étude du dessin. Pour s'y livrer avec quelque succès, il faut que la main ait acquis un peu d'adresse et de

(1) *Manuel pour les Écoles primaires communales de jeunes filles*, par mademoiselle Sauvan, ouvrage qui a obtenu l'un des prix Monthyon. Paris, chez **Louis Colas**.

flexibilité ; il faut que les enfants soient capables d'attention et de réflexion. »

(Dans plusieurs grandes écoles mutuelles de France on commence le dessin linéaire à partir de la cinquième classe d'écriture.)

« L'enseignement du dessin linéaire se donne partie aux groupes et partie aux bancs.

« Il se donne aux groupes le mardi, le jeudi et le samedi, pendant l'exercice, soit de lecture, soit d'arithmétique : on choisit celui des deux exercices où la leçon de chant n'a pas lieu.

« Il se donne aux bancs le lundi, le mercredi et le vendredi, pendant l'exercice de couture.

« Le *Dessin linéaire des Demoiselles,* par M. Lamotte, est adopté dans toutes les écoles communales de jeunes filles. Les difficultés sont réparties en huit classes. »

Enseignement aux groupes.

Dans les quatre premières classes on exécute les éléments géométriques.

Chaque groupe doit être pourvu pour dessiner aux tableaux noirs,

1°. D'un mètre divisé en décimètres et en centimètres ; il sert à mesurer les grandes lignes ;

2°. D'un demi-mètre ferré aux deux bouts, divisé en décimètres, centimètres et millimètres ;

3°. D'une équerre ;

4°. D'un rapporteur en cuivre ou en corne avec les divisions sur le limbe en degrés ;

5°. D'un grand compas de bois ;

6°. D'un exemplaire du *Dessin linéaire des Demoiselles,* qui doit être entre les mains de la monitrice (1).

(1) On trouve chez M. Saigey, fabricant d'instruments, tout ce qui concerne le matériel des écoles et des salles d'asile. Ces objets sont confectionnés avec le plus grand soin et à des prix très-modérés.

290. — Les planches de cet ouvrage seront collées sur des planchettes de sapin ou sur des feuilles de carton lisse, bordées de papier de couleur. La colle de riz est excellente pour le collage des tableaux.

On peut enduire les tableaux de deux couches de vernis après les avoir encollés; c'est un moyen de les préserver des taches, car on lave les tableaux malpropres avec une éponge légèrement imbibée d'eau. De temps en temps il faut renouveler le vernis.

291. — La monitrice de chaque groupe est chargée de la conservation du volume, des planches et des instruments, qui lui sont remis, au commencement de chaque classe de dessin linéaire, par la monitrice générale, à qui elle les rend à la fin de la leçon.

292. — La monitrice générale, qui se promène dans l'école, et qui va de groupe en groupe, doit toujours avoir entre les mains :

Un demi-mètre subdivisé en décimètres, centimètres et millimètres;

Un rapporteur;

Un grand compas de bois;

Une équerre ou un T (*té*).

293. — La monitrice générale est responsable de tous les instruments de la classe; elle doit en constater l'état avant de les remettre entre les mains d'une monitrice; elle en constate de nouveau l'état quand la leçon est terminée. Il doit se trouver dans la classe une petite armoire pour serrer les instruments, les livres et les planches de dessin linéaire : on y conserve aussi un petit livret sur lequel la monitrice générale inscrira le nom des élèves qui auront détérioré les instruments.

La maîtresse infligera une amende proportionnée aux dégâts; cette amende servira à l'acquisition de nouveaux instruments ou à la réparation des anciens.

ENSEIGNEMENT DU DESSIN LINÉAIRE.

294. — Dans les manuels sur l'enseignement mutuel, on recommande aux maîtres de faire une classe particulière pour les monitrices ; et l'importance de cette classe est telle, que, dans les écoles où l'on a voulu s'en dispenser, l'enseignement a été bientôt désorganisé. C'est surtout pour le dessin linéaire que la nécessité de la classe particulière des monitrices se fait impérieusement sentir. Comment une monitrice pourrait-elle corriger les dessins, rectifier les lignes mal tracées et indiquer tous les défauts de la copie, si elle ne comprend pas elle-même le mécanisme de la construction, et si la maîtresse ne lui en a pas fait analyser tous les détails ?

295. — La maîtresse qui voudra introduire le dessin linéaire dans son enseignement mutuel doit commencer par organiser la classe des monitrices. Cette leçon doit être donnée, dans les commencements, tous les jours, soit avant, soit après la classe. Cependant, si la maîtresse ne pouvait disposer de son temps avant ou après la classe, elle pourrait donner sa leçon aux monitrices pendant la classe d'écriture. En effet, c'est dans les plus fortes élèves de la classe d'écriture, que la maîtresse devra naturellement choisir ses monitrices, et ce sont les plus fortes à l'écriture qui peuvent aussi se passer le plus facilement de cette leçon. Mais ce moyen ne doit être employé que dans la supposition où la maîtresse ne pourrait donner sa leçon avant ou après la classe.

Pendant la leçon particulière, la maîtresse exercera alternativement les monitrices, tantôt sur le tableau noir, tantôt sur le papier. La leçon devra être continuée même lorsque les monitrices seront entrées en exercice ; seulement la leçon pourra être faite trois fois la semaine au lieu de tous les jours.

296. — Monitrice générale. La monitrice générale, outre la conservation des instruments, est encore chargée avec la maîtresse de la surveillance des cercles. La moni-

trice générale examine si les monitrices sont attentives et si elles corrigent avec soin les figures tracées par les élèves; elle peut même corriger une figure en s'aidant des instruments; mais ces corrections ne doivent pas être fréquentes, la surveillance générale est d'une bien autre importance.

297. — MONITRICE. La monitrice maintient l'ordre à son cercle; elle marque les bons et les mauvais points qu'elle donne immédiatement après le dessin de chaque figure.

De plus, elle rectifie à la règle les droites irrégulières; elle mesure au demi-mètre les lignes déterminées, et elle vérifie au compas les circonférences et les arcs de cercle.

Quand les figures sont très-simples et occupent peu de place, la monitrice fera dessiner plusieurs élèves les unes après les autres, et elle exigera que ces figures restent, afin d'être comparées entre elles : il en résulte de l'émulation entre les élèves, et plus de facilité pour la monitrice de distribuer les bons ou les mauvais points.

Lorsque les figures deviennent plus compliquées, il devient difficile d'en dessiner plusieurs dans une même séance; alors les monitrices doivent prendre avec soin le nom des élèves qui ont été envoyées au tableau, pour que les autres aient successivement leur tour dans les leçons suivantes.

Le tableau modèle est suspendu à un clou sur le tableau noir, et l'élève doit examiner avec attention la direction des lignes avant de les tracer; la monitrice doit souvent rappeler l'attention de celle qui dessine, et surtout l'empêcher d'aller trop vite.

Premier procédé. La monitrice montre une figure, elle la nomme et en donne la définition.

Toutes les élèves successivement prononcent le nom de la figure, la dessinent et en donnent la définition. Lorsque toutes les élèves l'ont tracée, la monitrice vérifie avec

les instruments les figures que les élèves ont exécutées ; elles les corrige, puis elle exécute cette même figure.

Deuxième procédé. La monitrice montre une figure sans la nommer ; la première élève la nomme et l'exécute ; toutes les élèves la nomment et l'exécutent successivement ; la monitrice vérifie, corrige et dessine comme au premier procédé.

Troisième procédé. La monitrice retourne le tableau, elle nomme une figure, deux élèves exécutent en même temps de mémoire la figure nommée. La monitrice fait évaluer par chaque élève la dimension de la figure, ou de quelques-unes de ses parties ; l'évaluation est énoncée en décimètres et centimètres. La monitrice se sert du demi-mètre pour vérifier la justesse de l'évaluation.

Enseignement aux bancs.

Ornement.

Cinquième classe. Les deux premières planches.
Sixième classe. La troisième planche d'ornement.

Broderie.

Septième classe. Les deux premières planches.
Huitième classe, première division. Les planches de dessin de châles et de fleurs naturelles.
Huitième classe, deuxième division. La planche de paysages.

298. — Dans un grand nombre d'écoles on met tous les enfants des cinq dernières classes au dessin linéaire ; on commence alors par dessiner sur l'ardoise.

Dessin sur l'ardoise. Les jeunes enfants ne peuvent pas dessiner sur le tableau noir, il est préférable de leur faire tracer les figures sur l'ardoise. Dans certaines écoles on les laisse en classes d'écriture pendant que les grandes élèves dessinent au tableau noir ; mais nous avons vu que

l'exercice sur l'ardoise amuse les jeunes enfants et leur donne un peu d'adresse.

La monitrice trace un modèle sur une ardoise qu'elle tient élevée ; c'est sur ce modèle que tout le banc copie : quand les ardoises sont remplies, on les place les unes à côté des autres ; et la monitrice, faisant glisser le modèle sur l'arête supérieure des ardoises, corrige les fautes et explique en peu de mots pourquoi la figure est mal copiée.

299. — Voici les commandements qui ont lieu pour cet exercice :

En classe de dessin linéaire, c'est la monitrice générale qui fait le commandement à l'estrade, c'est un signal.

Pour faire préparer les élèves à sortir de leurs bancs : LES BRAS ÉCARTÉS A LA HAUTEUR DE LA CEINTURE. Les élèves se disposent à sortir des bancs.

Pour faire sortir des bancs : SIGNE DU BRAS DROIT PORTÉ DE BAS EN HAUT. Les élèves sortent des bancs et se tournent vers les monitrices.

MONITRICES A L'ESTRADE. Les monitrices viennent à l'estrade, où la monitrice générale remet à chacune d'elles la craie et les instruments qui leur sont nécessaires, le tableau modèle et l'exemplaire du *Dessin linéaire des Demoiselles*.

Quand les monitrices sont de retour à leurs places, la monitrice générale dit : EN CLASSE DE DESSIN LINÉAIRE. Les élèves se rangent à leurs groupes, et les plus jeunes, qui dessinent sur l'ardoise, rentrent dans les bancs.

Au commandement de COMMENCEZ, les élèves aux groupes et celles à l'ardoise commencent à travailler.

Commandements particuliers des monitrices pour l'ardoise : ATTENTION, les élèves se disposent ; TRACEZ, la monitrice nomme tout haut la figure qu'elle a tracée sur l'ardoise modèle.

Quand les ardoises sont suffisamment remplies, la monitrice dit :

Correction. — Elle corrige chaque élève l'une après l'autre, et marque les bons et les mauvais points sur un des côtés de son ardoise.

Ensuite la monitrice porte la main droite à la bouche et la gauche à la hauteur de la ceinture (c'est le signe pour préparer à nettoyer les ardoises).

La monitrice agite sa main horizontalement (à ce nouveau signe les élèves effacent leurs ardoises avec un rouleau de lisière ou avec un petit chiffon).

On pourra consulter pour les détails le *Manuel complet de l'Enseignement mutuel* (1).

§ II. ENSEIGNEMENT SIMULTANÉ.

300. — Il n'y a qu'un petit nombre d'écoles de filles dirigées selon la méthode mutuelle. Les mouvements pour l'entrée et la sortie des bancs déplaisent à beaucoup de mères de famille. La méthode simultanée, au contraire, convient parfaitement aux écoles et aux pensions de jeunes demoiselles.

Dans l'enseignement simultané, il y a une surveillante et des premières de table. Les élèves les plus raisonnables sont surveillantes : elles sont au nombre de six, et chacune d'elles exerce ses fonctions pendant un jour.

La *surveillante* est placée à l'estrade, sur une chaise, et devant une petite table ; c'est elle qui accorde la permission de sortir. Elle inspecte les premières de table, et veille au maintien de l'ordre dans chaque division.

Les *premières de table* sont les élèves chargées de di-

(1) *Manuel complet de l'Enseignement mutuel*, ou Instructions pour les fondateurs et les directeurs des écoles d'après la méthode mutuelle, par MM. Lamotte et Lorain, proviseur du collége royal de Saint-Louis. 2ᵉ édition, ouvrage autorisé par le Conseil royal de l'Instruction publique. Paris, chez L. Hachette.

riger les exercices d'une classe. Ces élèves sont choisies ou dans la division elle-même, ou dans la division immédiatement supérieure.

Chaque première surveille les élèves de sa table, et note celles qui causent ou se conduisent mal ; ce qui doit se faire en silence et sans élever la voix.

301. — La différence fondamentale entre l'enseignement mutuel et l'enseignement simultané, c'est que, dans le premier, la maîtresse est surveillante et les monitrices donnent l'instruction, tandis que, dans le second, la maîtresse seule donne l'instruction, et les élèves les plus raisonnables, sous le nom de surveillantes et de premières de table, maintiennent le bon ordre et le silence.

302. — La maîtresse aura dans sa classe un grand tableau noir, près de son estrade; elle sera pourvue des objets suivants pour faire sa leçon :

1°. D'un mètre divisé en décimètres et en centimètres pour les grandes lignes ;

2°. D'un demi-mètre divisé en décimètres, centimètres et millimètres ;

3°. D'une équerre et d'un T (*té*);

4°. D'un grand compas de bois ;

5°. D'un rapporteur en cuivre ou en corne ;

6°. D'un exemplaire du *Dessin linéaire des Demoiselle*.

Les planches de cet ouvrage seront collées sur des planchettes ou sur des feuilles de carton.

303. — Il y a deux exercices de dessin linéaire, l'un au tableau noir, et l'autre aux bancs.

304. — Exercices au tableau noir. La maîtresse désigne une élève et lui fait tracer à la main et sans instruments une des figures de la planche que l'on étudie. Ainsi, par exemple, elle dira : *Tracez une perpendiculaire sur une ligne donnée;* ou : *Tracez une verticale de 32 centimètres;* ou : *Tracez un écusson,* fig. 51, etc.

Quand l'élève a terminé son dessin, la maîtresse en indique les défauts, s'il y en a, et corrige soit avec la règle, soit avec le compas, soit avec les autres instruments.

C'est la cinquième classe qui vient la première autour du tableau noir; quand cette classe a fini, elle retourne aux bancs, et se trouve remplacée par la quatrième classe, et ainsi des autres.

Si la maîtresse ne peut pas corriger les cinq classes, elle fait travailler la première et la deuxième classe sous la direction des premières de table appartenant à la cinquième classe.

305. — DESSIN AUX BANCS. On dessine dans les bancs sur des cahiers oblongs, ou sans instruments, ou avec des instruments.

Si l'on dessine sans instruments, il suffit d'avoir un crayon de mine de plomb et un morceau de gomme élastique.

Si l'on dessine avec des instruments, il faut un compas avec ses pointes de rechange, un rapporteur, une équerre, un crayon et de la gomme élastique. Chaque élève est pourvue de son modèle : on peut donner un modèle pour deux; mais il en résulte quelquefois du désordre et des disputes.

Nous conseillons aux maîtresses de ne permettre l'usage des instruments qu'aux demoiselles les plus avancées; les autres peuvent dessiner au crayon et à la main.

Pour avoir des détails sur le mode simultané, nous renvoyons les maîtresses au *Manuel complet de l'Enseignement simultané* (1).

(1) *Manuel complet de l'Enseignement simultané*, ou Instructions pour les fondateurs et les directeurs des écoles, d'après la méthode simultanée, par MM. Lamotte et Lorain, proviseur du collége royal de Saint-Louis. 4ᵉ édition, ouvrage autorisé par le Conseil royal de l'Instruction publique. Paris, chez L. Hachette.

§ III. ENSEIGNEMENT INDIVIDUEL.

306. — Un très-grand nombre de mères de famille ne veulent pas confier à des maîtresses l'éducation et l'instruction de leurs filles : elles ne croient pouvoir s'en rapporter qu'à elles-mêmes. C'est pour elles que nous allons indiquer une marche régulière à suivre dans l'enseignement du dessin linéaire.

La mère qui veut instruire elle-même fera bien de lire d'abord notre ouvrage et d'en saisir la distribution méthodique. Elle aura pour faire ses leçons un tableau noir sur lequel sa fille dessinera avec de la craie. Dès que sa fille sera un peu exercée, elle fera bien de ne plus employer que le cahier oblong. Cependant, et quoique l'on puisse, à la rigueur, commencer sur le papier, nous conseillons fortement l'emploi du tableau noir : là on trace de grandes lignes, la main se développe, tandis que sur le papier on est restreint à ne tracer que de petites lignes au crayon.

Ajoutons à cette considération importante une autre considération morale qui n'est pas à négliger, et que les mères apprécieront : lorsqu'on dessine sur le papier, le travail reste, car il ne faut pas habituer les jeunes personnes à déchirer ce qu'elles font ou à le mettre au feu : l'ordre et l'esprit de conservation doivent présider à leurs moindres actions. Au contraire, lorsqu'on trace des figures sur le tableau noir, si les figures sont mal faites, on peut les effacer, c'est même une nécessité pour en tracer de nouvelles. Seulement la mère peut exiger que les figures faites sans la moindre attention restent sur le tableau jusqu'à la leçon suivante ; comme elle peut aussi, pour encourager, conserver jusqu'à la leçon suivante les figures très-bien faites que l'on montre aux amis et aux personnes qui viennent rendre visite.

Avant de faire dessiner, la mère aura soin de lire dans l'ouvrage, d'abord seule, et ensuite devant sa fille, les explications que nous avons données dans le cours de notre ouvrage. Il est indispensable d'aller lentement dans les premières leçons, et d'exiger que tout soit parfaitement compris.

On ne commencera jamais une leçon sans faire répéter les questions et les réponses qui contiennent la substance de la leçon précédente ; les questions et leurs réponses sont contenues dans le chapitre XIII et dernier.

Les notions géométriques peuvent ne pas amuser beaucoup les jeunes filles ; mais elles sont d'une si grande importance pour le reste des leçons, que nous croyons devoir insister particulièrement sur la nécessité de les expliquer et de les faire comprendre : nous croyons les avoir rendues assez simples et assez faciles pour qu'elles n'embarrassent ni la mère ni la fille.

Récapitulons notre ouvrage.

Les trois premiers chapitres renferment toutes les notions géométriques nécessaires pour l'étude du dessin linéaire.

Les chapitres IV, V et VI doivent être passés et renvoyés au moment où l'on dessinera sur le cahier oblong avec des instruments.

Du chapitre III on passera donc au chapitre VII, qui comprend l'ornement ; on dessinera les rosaces, les fleurons, les bordures, etc., qui en font partie.

Vient ensuite la broderie, chapitre VIII, et les dessins de châles, chapitre IX.

On terminera le cours de dessin à la main par les fleurs naturelles et les éléments du paysage.

Arrivées à ce point, les jeunes personnes savent déjà dessiner ; elles ont exercé la main et l'œil par la copie de plus de 200 figures ; il ne leur manque plus que la justesse

et la précision, qu'il n'est possible de donner qu'avec les instruments.

Alors on reprendra les chapitres IV, V et VI, qui contiennent les principes et les constructions du dessin graphique : on fera recommencer, à l'aide des instruments, toutes les figures susceptibles d'une régularité géométrique.

CHAPITRE XIII.

QUESTIONS SUR LE DESSIN LINÉAIRE SERVANT D'EXAMEN POUR CONSTATER LE TRAVAIL DES ÉLÈVES.

La connaissance des principes sur lesquels est fondée la construction des figures de notre Cours de dessin linéaire peut seule amener des progrès rapides; mais les définitions disséminées dans le cours de notre ouvrage s'oublient facilement : c'est pourquoi nous en avons formé une série de questions que les maîtresses et les mères feront apprendre à leurs élèves, et sur lesquelles celles-ci devront répondre sans hésitation.

Dans l'enseignement mutuel, c'est la monitrice qui adresse les questions.

Dans l'enseignement simultané, c'est la maîtresse.

Dans l'enseignement individuel, c'est la mère.

D. Qu'est-ce que le dessin linéaire ?

R. C'est l'art de représenter au moyen d'un trait les différentes productions des arts. Il ne faut pas le confondre avec l'esquisse ou trait du dessin, qui comprend la représentation de tous les objets de la nature.

D. Quelle est la base du dessin linéaire ?

R. Le dessin linéaire est basé sur les premières notions de la géométrie.

D. L'étude du dessin linéaire doit-elle suivre ou précéder celle du dessin de la figure ?

R. Les plus grands peintres ont toujours fait précéder l'étude du dessin de celle du dessin linéaire.

D. Comment se divise le dessin linéaire ?

R. En deux espèces, le dessin linéaire à vue et sans

instruments, et le dessin linéaire graphique ou avec des instruments.

D. Comment la géométrie considère-t-elle les corps ?

R. Elle ne les considère que sous le rapport de l'étendue. Les corps ont trois dimensions : longueur, largeur, et épaisseur ou hauteur.

D. Qu'est-ce qu'un solide ou corps ?

R. C'est ce qui a les trois dimensions, longueur, largeur et épaisseur.

D. Qu'entendez-vous par surface ?

R. C'est ce qui a deux dimensions, longueur et largeur.

D. Qu'est qu'une surface plane ?

R. C'est une surface telle qu'en y appliquant une règle dans tous les sens, la règle touche la surface dans tous les points : une glace d'appartement, une tablette de cheminée, un dessus de commode sont des surfaces planes. Si la règle ne touche pas dans tous les points, la surface est courbe ou composée de faces planes inclinées entre elles.

D. Qu'est qu'une ligne géométrique ?

R. Une ligne est ce qui a la longueur seulement : les extrémités d'une ligne s'appellent points. Une ligne tracée sur un tableau noir est un corps, et ne doit pas être confondue avec la ligne géométrique.

D. Qu'est-ce qu'une ligne droite ?

R. C'est une suite de points dans la même direction : on peut dire encore que c'est le plus court chemin d'un point à un autre. Une ligne qui n'est pas droite est composée de lignes droites ou bien de courbes. Par abréviation, on dit une droite pour une ligne droite ?

D. Qu'est-ce qu'un angle ?

R. Un angle est l'écartement de deux droites qui se coupent ; le point où elles se coupent se nomme sommet ou point d'intersection.

QUESTIONS SUR LE DESSIN LINÉAIRE.

D. Qu'est-ce qu'une perpendiculaire ?

R. C'est une droite qui, en tombant sur une autre droite, forme avec celle-ci deux angles adjacents égaux : adjacents signifie placés l'un à côté de l'autre. Les angles ainsi formés se nomment angles droits.

D. Qu'est qu'un angle droit ?

R. C'est un angle formé par une droite perpendiculaire sur une autre droite.

D. Qu'est-ce qu'un angle aigu ?

R. C'est un angle plus petit qu'un angle droit.

D. Qu'est-ce qu'un angle obtus ?

R. C'est un angle plus grand qu'un angle droit.

D. Qu'est qu'une verticale ?

R. C'est une ligne déterminée par la direction d'un fil à l'extrémité duquel est suspendue une petite masse. Les corps librement abandonnés à eux-mêmes tombent suivant la verticale. Les meubles sont placés dans les appartements dans une direction verticale.

D. Qu'est-ce qu'une horizontale ?

R. C'est la droite perpendiculaire à la verticale ; elle répond au niveau de l'eau tranquille. Les parquets, les dessus de meubles se disposent dans des plans horizontaux.

D. Qu'est qu'une oblique ?

R. C'est une droite qui, en rencontrant une autre droite, forme d'un côté un angle aigu, et un angle obtus de l'autre côté.

D. Qu'entendez-vous par parallèles ?

R. Les parallèles sont des droites qui ne peuvent jamais se rencontrer, parce qu'il existe toujours entre elles le même écartement.

D. Qu'est qu'un polygone ?

R. C'est une surface plane terminée par des droites.

D. Comment distingue-t-on les polygones ?

R. Par le nombre de droites qui leur servent de limites, et que l'on nomme les côtés du polygone.

D. Quel est le plus simple des polygones ?

R. C'est le triangle ou polygone à **trois côtés**; car il faut au moins trois droites pour renfermer un espace.

D. Qu'est-ce qu'un triangle rectangle ?

R. C'est un triangle qui a un angle droit ; le côté opposé à l'angle droit se nomme *hypoténuse*.

D. Qu'est-ce qu'un triangle équilatéral ?

R. C'est un triangle qui a ses trois angles et ses trois côtés égaux entre eux.

D. Qu'est-ce qu'un triangle isocèle ?

R. C'est un triangle dans lequel deux côtés sont égaux entre eux ; les angles opposés aux deux côtés égaux sont aussi égaux entre eux.

D. Qu'est-ce qu'un triangle isocèle rectangle ?

R. C'est un triangle rectangle dans lequel les deux côtés de l'angle droit sont égaux entre eux.

D. Qu'est qu'un triangle scalène ?

R. C'est un triangle dans lequel les trois côtés sont inégaux.

D. Comment s'appelle le polygone à quatre côtés ?

R. Quadrilatère.

D. Y a-t-il plusieurs espèces de quadrilatères ?

R. Oui. On distingue le carré, quadrilatère dont les quatre côtés sont égaux et dont les quatre angles sont droits ; le rectangle, désigné vulgairement sous le nom de carré long, les côtés opposés sont égaux et les angles sont droits ; le losange, quadrilatère dont les quatre côtés sont égaux, et dont les angles ne sont pas droits, etc., etc.

D. Qu'est-ce qu'un polygone régulier ?

R. C'est un polygone dont tous les angles sont égaux ainsi que les côtés. Le triangle équilatéral et le carré sont des polygones réguliers.

D. Qu'est-ce qu'un pentagone régulier ?

R. C'est un polygone à cinq côtés égaux et dont les angles sont égaux entre eux.

D. Qu'est-ce qu'un hexagone régulier?

R. C'est un polygone à six côtés égaux et dont les angles sont égaux entre eux.

D. Qu'est-ce qu'un octogone régulier?

R. C'est un polygone à huit côtés égaux, dont les angles sont égaux entre eux.

D. Qu'est-ce qu'une diagonale?

R. C'est une droite qui unit le sommet de deux angles non adjacents.

D. Peut-on mener une diagonale dans un triangle?

R. Non.

D. Combien peut-on mener de diagonales dans un carré?

R. Deux, qui se coupent.

D. Combien peut-on mener, dans un polygone, de diagonales partant d'un même angle, et, par conséquent, ne se coupant pas?

R. Autant qu'il y a de côtés dans le polygone moins trois.

D. Que présente de particulier la losange par rapport à ses diagonales?

R. Les deux diagonales de la losange se coupent à angles droits, chacune d'elles est coupée en deux parties égales.

D. Combien vaut l'angle intérieur d'un polygone régulier?

R. Chaque angle intérieur d'un polygone régulier est égal à 180 degrés multipliés par le nombre des côtés du polygone moins deux et divisé par le nombre des côtés du polygone?

D. Que vaut chaque angle d'un triangle équilatéral?

R. 60 degrés.

D. Que vaut chaque angle d'un carré?

R. 90 degrés.

D. Que vaut chaque angle d'un pentagone régulier?

R. 108 degrés.

D. Que vaut chaque angle d'un hexagone régulier?

R. 120 degrés.

D. Que vaut chaque angle dun heptagone régulier?

R. 128 degrés 34 minutes, à moins d'une minute près.

D. Que vaut chaque angle d'un octogone régulier?

R. 135 degrés.

D. Que vaut chaque angle d'un ennéagone régulier?

R. 140 degrés.

D. Que vaut chaque angle d'un décagone régulier?

R. 144 degrés.

D. Comment vérifie-t-on une verticale?

R. Au moyen du fil à plomb, c'est-à-dire d'un fil à l'extrémité duquel se trouve une petite masse de plomb ou de toute autre matière. Si la verticale est bien tracée, elle doit se trouver cachée dans toute sa longueur par le fil à plomb.

D. Comment vérifie-t-on l'horizontale?

R. On la vérifie au moyen du niveau à perpendicule. L'horizontale est bien tracée si le fil à plomb couvre la ligne de foi tracée au centre de l'instrument.

D. Quand on a vérifié une horizontale, comment peut-on vérifier la verticale qui est perpendiculaire sur la première ligne?

R. Au lieu du fil à plomb, on peut employer l'équerre.

D. Ne peut-on pas remplacer l'équerre par un autre instrument?

R. Oui, on peut substituer à l'équerre le *té*, instrument qui ressemble à une double potence, ou plutôt encore au T de l'alphabet; il est divisé en décimètres, centimètres et millimètres.

D. Qu'est-ce qu'un rapporteur?

R. Le rapporteur est un demi-cercle en cuivre dont le bord, nommé limbe, est divisé en cent quatre-vingts degrés; l'arc de cercle compris entre les côtés de l'angle est indiqué en degrés sur le limbe.

D. Quelles précautions doit-on employer pour dessiner les corps avec un simple trait?

R. Dans la peinture et dans le dessin proprement dit, on représente les corps au moyen des ombres et des lumières, ce qui produit le relief et la saillie; mais, dans le dessin linéaire, où l'on n'emploie que les lignes, on représente les faces qui sont dans l'ombre par des lignes ombrées.

D. Comment éclaire-t-on les objets?

R. On suppose ordinairement que le jour vient de gauche à droite, et selon un angle égal à la moitié d'un angle droit.

D. Pourquoi suppose-t-on que le jour vient de gauche?

R. Parce qu'alors le poignet ne forme pas ombre sur le papier.

D. Qu'est-ce qu'un cube?

R. C'est un corps terminé par six carrés égaux : un dé à jouer est un cube.

D. Qu'est-ce qu'un parallélipipède?

R. C'est un corps terminé par six faces, qui sont des rectangles ou des parallélogrammes.

D. Qu'est-ce qu'une pyramide?

R. C'est un corps terminé par plusieurs faces aboutissant toutes à un point nommé le sommet de la pyramide. Cette figure est terminée par un polygone qui lui sert de base et qui donne son nom aux pyramides; c'est-à-dire que, si la base est un triangle, la pyramide est dite triangulaire; si la base est un quadrilatère, la pyramide est dite quadrangulaire; si la base est un pentagone, la pyramide est dite pentagonale, etc., etc.

D. Qu'est-ce qu'une circonférence?

R. C'est une ligne courbe dont tous les points sont à égale distance d'un point intérieur nommé centre.

D. Qu'est-ce qu'un cercle?

R. C'est l'espace renfermé par la circonférence.

D. Qu'est-ce qu'un arc de cercle?

R. C'est une portion quelconque de la circonférence. La droite qui joint les extrémités de l'arc se nomme la corde de l'arc.

D. Qu'est-ce qu'un diamètre?

R. Un diamètre est une droite qui passe par le centre du cercle et dont les extrémités aboutissent à la circonférence : les droites qui vont du centre à la circonférence se nomment rayons.

D. Comment se divise une circonférence, grande ou petite?

R. Toute circonférence, grande ou petite, se divise en trois cent soixante parties, appelées degrés ; le degré se divise en soixante minutes, la minute en soixante secondes. Les instruments dont on se sert dans la pratique n'indiquent que des degrés et des demi-degrés.

D. Combien le quart de la circonférence qui répond à l'angle droit contient-il de degrés?

R. 90 degrés. Le rapporteur, qui contient 180 degrés, contient par conséquent deux angles droits.

D. Qu'est-ce qu'une ellipse ou ovale?

R. C'est une circonférence aplatie dans le sens d'un des diamètres : dans l'ellipse il y a un grand axe et un petit axe. On peut varier à l'infini la forme de l'ellipse, selon le rapport des deux axes.

D. Qu'est-ce qu'un cône?

R. Le cône est un corps rond dont la base est un cercle; mais cette base, vue en perspective, devient une ellipse : un pain de sucre donne l'idée d'un cône; sa pointe forme le sommet du cône.

D. Qu'est-ce qu'un cylindre?

R. C'est un corps rond très-employé dans les arts ; les tuyaux de poêle, les tuyaux de conduite sont des cylindres.

D. Qu'est-ce qu'une sphère?

R. C'est un solide terminé par une surface courbe, dont tous les points sont également éloignés d'un point intérieur nommé centre de la sphère. Une boule bien ronde est une sphère. Lorsqu'on fait tourner une sphère sur elle-même, deux points restent immobiles dans ce mouvement de rotation; on les appelle pôles de la sphère. Les cercles qui passent par le centre s'appellent grands cercles; ceux qui n'y passent pas s'appellent petits cercles.

D. Qu'est-ce que le dessin graphique?

R. C'est le dessin exécuté à l'aide d'instruments, tels que la règle, le compas, l'équerre, le rapporteur, etc.

D. Comment trace-t-on une ligne droite?

R. En faisant glisser un crayon ou un bec de plume le long de l'arête inférieure d'une règle en bois ou en fer et bien assujettie. Une précaution utile à prendre, c'est de ne pas laisser toucher le bec à l'arête inférieure : on remplace avantageusement la plume par un tire-ligne; on se sert ou d'encre ordinaire ou d'encre de Chine, que l'on conserve dans des godets.

D. Avec quel instrument trace-t-on un angle droit?

R. Avec l'équerre, avec le *té* ou avec le rapporteur.

D. A quoi sert le compas?

R. Le compas sert à tracer des circonférences, à déterminer les lignes, à marquer des distances égales, etc. Les pièces de rechange d'un compas sont la pointe sèche, le tire-ligne, le porte-crayon, etc.

D. Quelles sont les qualités d'un bon compas?

R. La bonté d'un compas consiste dans l'égalité du mouvement de la tête, qui doit tourner sans soubresauts, dans la justesse des charnières et dans l'égalité des pointes d'acier, qui doivent être fines et joindre parfaitement.

D. Qu'est-ce qu'un compas à balustre?

R. C'est un compas qui sert à tracer les circonférences

trop petites pour pouvoir être décrites avec le compas ordinaire : il est ainsi nommé d'une branche de cuivre qui le surmonte et qui a la forme d'un balustre.

D. Qu'est-ce qu'une copie par treillis?

R. C'est un procédé très-employé dans les arts pour changer les dimensions d'un tableau, d'une carte géographique, etc. Il consiste à couvrir le tableau que l'on veut réduire d'un treillis, composé d'un certain nombre de carrés égaux. Sur la ligne qui doit servir de base au nouveau cadre, on construit un même nombre de carrés; il ne reste plus qu'à copier dans chaque carré ce qui est contenu dans le carré correspondant du modèle.

D. Qu'est-ce qu'une échelle de proportion?

R. C'est une ligne qui représente la longueur que doit occuper sur le papier un certain nombre de mètres, de décamètres, de kilomètres ou de myriamètres sur le terrain.

D. Combien y a-t-il d'échelles de proportion?

R. Il y en a autant qu'il peut exister de rapports différents entre les grandeurs.

D. Qu'est-ce qu'une échelle des dixmes?

R. C'est une échelle qui donne une approximation plus grande que l'unité, car elle fournit les dixièmes.

D. Qu'est-ce que l'ornement?

R. C'est la partie du dessin linéaire qui traite des embellissements que les objets d'art sont susceptibles de recevoir. Les dessins des papiers peints, ceux des étoffes, certaines constructions de menuiserie, de serrurerie, de marbrerie, de tabletterie, appartiennent à l'ornement. Les rosaces, les enroulements se rapprochent des figures géométriques; mais les faisceaux d'armes, les têtes de griffons, de chimères, de cariatides, les masques hideux des théâtres anciens, etc., s'en éloignent beaucoup.

D. Pourquoi, dans le dessin de l'ornement, certaines lignes sont-elles plus fortement indiquées que les autres?

R. C'est que les ornements, étant en relief lorsqu'on les exécute, ne peuvent être représentés sur le papier qu'au moyen de lignes plus ou moins ombrées, selon que telle ou telle partie est plus éclairée ou se trouve plus rapprochée de l'œil du spectateur.

D. Qu'est-ce qu'une rosace ?

R. C'est un ornement renfermé dans une circonférence, et qui ressemble à une fleur, à une espèce de rose, comme l'indique le nom. Le caprice et l'imagination des dessinateurs leur ont donné une foule de formes différentes.

D. Qu'est-ce qu'un fleuron ?

R. On appelle fleuron, en style d'ornement, une fleur ou une figure analogue qui peut servir de couronnement à un groupe.

D. Qu'est-ce qu'une frise ou bordure ?

R. Ce sont des ornements qui remplacent la ligne droite : dans l'architecture on les nomme *frises;* dans d'autres compositions on les nomme *bordures, lignes courantes* ou *postes.*

D. Qu'est-ce qu'un rinceau ?

R. Le mot rinceau est un diminutif du mot rain, qui signifie petite branche rameuse ; les rinceaux appartiennent à l'architecture.

D. Qu'est-ce qu'un cavet ?

R. C'est une moulure creuse très-employée dans l'architecture ; elle est susceptible de recevoir des ornements de feuilles d'acanthe, de palmettes, de fleurons. Au-dessus est un filet ou petite moulure carrée.

D. Qu'est-ce qu'une palme ?

R. La palme a toujours été un emblème de récompense accordée au courage : la Victoire était représentée avec des palmes à la main.

D. Qu'est-ce qu'une corne d'abondance ?

R. Une corne d'abondance remplie de fleurs et de

fruits est une tradition mythologique. On supposait que c'était la corne arrachée à Achéloüs par Hercule, ou bien encore que c'était la corne de la chèvre Amalthée, qui nourrit Jupiter de son lait. On raconte que Jupiter, par reconnaissance, plaça la chèvre et les deux chevreaux dans le ciel comme constellation ; il donna une de ses cornes aux Nymphes qui avaient pris soin de son enfance, en attribuant à cette corne la vertu de produire à l'instant tout ce que les Nymphes désireraient.

D. Qu'est-ce qu'un thyrse?

R. Le thyrse était un bâton ou un javelot entouré de branches de lierre avec des fleurs et des fruits, et surmonté, soit d'un fer, soit d'une pomme de pin. Il était employé dans les cérémonies des fêtes de Bacchus, et on le retrouve dans une foule de monuments de l'antiquité.

D. Qu'est-ce que la broderie?

R. C'est l'art de représenter, avec de la soie, de la laine et du coton, des fleurs et d'autres ornements, d'après un dessin tracé ou sur l'étoffe ou sur du papier ; il est plus commode de tracer le dessin sur l'étoffe et en le ponçant.

D. Combien y a-t-il d'espèces de broderies?

R. Il y en a un très-grand nombre, dont les principales sont : la broderie au plumetis, la broderie en reprises, la broderie en cordonnet, la broderie au crochet, la broderie au passé, la broderie en soie nuancée, la broderie en laine, la broderie d'application, et la tapisserie.

D. Pourquoi dans la broderie ne cherche-t-on pas à imiter la nature? pourquoi admet-on des fleurs de convention dans un ordre régulier et géométrique?

R. Il faut établir une distinction ; au moyen de la soie nuancée, on imite ou les fleurs de la nature ou les compositions des grands artistes; mais, lorsqu'il ne s'agit que d'une bordure de bonnet, de canezou, de mantille, les bordures rentrent dans la classe des frises ou lignes courantes, qui admettent une régularité géométri-

que. Quant à l'invention de feuilles, de fleurs et de fruits qui n'existent pas dans la nature, il faut les attribuer au besoin de combinaisons nouvelles et aux exigences impérieuses de la mode.

D. Combien distingue-t-on d'espèces de cachemires?

R. Deux : le cachemire français et le cachemire de l'Inde; ils diffèrent entre eux par le tissu et par le dessin.

D. Quelle est la différence essentielle des cachemires indiens et des cachemires français?

R. C'est que les cachemires de l'Inde sont espoulinés, et que les autres sont découpés. Dans l'espoulinage, c'est la main seule de l'homme qui fabrique le tissu; au moyen d'un grand nombre de petites navettes, on exécute ces dessins en les fixant par des nœuds; d'où il résulte que les cachemires de l'Inde ne peuvent jamais se débrocher, et durent par conséquent presque éternellement. Les châles français, au contraire, peuvent s'effiler, parce que le découpage ôte la solidité, et que les mailles, qui ne sont pas bouclées, mais seulement serrées, peuvent tomber d'elles-mêmes.

D. Qu'est-ce qu'une fleur naturelle?

R. C'est un assemblage de plusieurs rangées de feuilles diversement modifiées dans leur forme.

D. Quelles sont les parties dont se compose une fleur?

R. Une fleur comprend ordinairement, 1° le calice; 2° la corolle; 3° les étamines; 4° le pistil : mais toutes les fleurs n'ont pas ces quatre parties; on les appelle alors fleurs incomplètes.

D. Qu'est-ce que le calice?

R. C'est l'enveloppe la plus extérieure de la fleur; elle se nomme sépale : si la fleur a deux sépales, elle est disépale; à trois sépales, trisépale, ou polysépale si elle a plusieurs sépales.

D. Qu'est-ce que la corolle?

R. C'est la partie de la fleur soutenue par le calice :

la corolle est ordinairement colorée; elle se compose de parties que l'on appelle pétales; si elle a deux pétales, on la nomme corolle dipétale, etc., ou polypétale si elle a plusieurs pétales.

D. Comment classe-t-on les fleurs d'après la disposition de la corolle?

R. On dit qu'une fleur est crucifère lorsqu'elle a quatre pétales placées en croix; rosacée quand les pétales sont disposées comme dans la rose, caryophillée quand elles sont disposées comme dans l'œillet, papilionacée quand elles sont disposées en ailes de papillon, comme dans la pensée, etc.

D. Qu'est-ce que l'étamine?

R. C'est l'organe mâle de la fleur.

D. Qu'est-ce que le pistil?

R. C'est l'organe femelle des fleurs; il est entouré des étamines.

D. Doit-on suivre une disposition géométrique dans l'arrangement des fleurs?

R. Il faut s'en garder avec beaucoup de soin; on doit s'attacher à conserver dans son dessin la variété de forme et d'attitude des créations de la nature.

FIN.

TABLE DES MATIÈRES.

	Pages.
Préface....	1
Notions préliminaires : dessin linéaire; son importance....	11
Division du dessin linéaire.....	12

DESSIN LINÉAIRE A VUE. — *Notions géométriques.*

	Pages.
Chapitre I^{er}.—De la ligne droite.	
Dimensions des solides........	13
Surface plane; ligne géométrique; ligne droite..........	14
Ligne courbe; angle-sommet...	15
Verticale; horizontale; oblique; parallèles.............	16
Polygone..................	17
Polygones réguliers...........	19
Niveau à perpendicule; fil à plomb; équerre...........	20
Té; rapporteur...............	21
Dessin sur les cahiers oblongs...	23
Chapitre II.— Corps ou solides à trois dimensions.	
Lignes ombrées..............	25
Cube; parallélipipède; pyramide.	26
Chapitre III. — Circonférence. — Ellipse. — Corps ronds.	
Circonférence; cercle; arc; corde de l'arc; diamètre; rayons; division de la circonférence en 360 degrés; ellipse; foyers; grand axe...............	28
Cône; cylindre; sphère; pôles..	29

DESSIN LINÉAIRE GRAPHIQUE.

Chapitre IV.— Des instruments.	
Ligne droite; tire-ligne; plumes; crayons; encre ordinaire.....	35
Encre de Chine; godets.......	36
Équerres; té; rapporteur.......	37
Compas; pointes de rechange; compas à balustre.........	38
Grand compas de bois pour le tableau noir.............	39
Chapitre V. — Opérations graphiques.	
Élever une perpendiculaire par une ligne droite au moyen de l'équerre; mener une ou plusieurs parallèles au moyen de l'équerre; mener une ou plusieurs parallèles avec le té; diviser une ligne donnée en deux parties égales.............	40
Sur une droite donnée et à un point donné, élever une perpendiculaire; à l'extrémité d'une droite qui ne peut être prolongée, élever une perpendiculaire; d'un point pris hors d'une droite, abaisser une perpendiculaire sur cette droite..	41
Construire un angle égal à un angle donné; mener une parallèle à une ligne donnée....	42
Diviser une ligne donnée en un certain nombre de parties égales; construire un triangle égal à un triangle donné.......	43
Construire un carré sur un côté donné; construire une losange; étant donné un polygone quelconque, construire un second polygone égal au premier....	44
Tracer plusieurs cercles concentriques; construire un pentagone régulier, dans un cercle donné; construire un hexagone régulier dans un cercle donné; construire un octogone régulier dans un cercle donné....	45
Tracer une sphère............	46
Tracer un fer de lance........	47
Tracer un écusson...........	48

TABLE DES MATIÈRES.

Pages.

Tracer un ovoïde; tracer une rosace géométrique; égalité par symétrie; tracer l'étoile géométrique.............. 49

Chapitre VI. — Copie des figures semblables. — Échelle de proportion.

Doubler un carré; copie par treillis.................. 51
Échelle de proportion; échelle des dixmes............... 53

Chapitre VII. — De l'ornement.

Dessins de rosaces.......... 56-59
Dessins de fleurons......... 59-62
Dessiner une frise ou bordure; dessins de bordures........ 63
Dessiner un rinceau.......... 64
Dessiner la partie supérieure d'un candélabre............... 65
Dessiner des lampes........ 65, 70
Dessiner un candélabre....... 65
Dessiner des cavets.......... 66
Dessiner des coupes..... 66, 71, 75
Dessiner des vases.. 67, 68, 69, 71, 73
Dessiner un gobelet à pied; dessiner une cassolette à parfums.. 68
Dessiner une cassette à essences; dessiner un écran.......... 69
Dessiner une toilette.......... 70
Dessiner un pliant; dessiner un trépied; dessiner un fauteuil à dossier............... 72
Dessiner un fauteuil gothique; dessiner un lit............ 73
Dessiner une couronne ornée de bandelettes; dessiner un ornement.................. 74
Dessiner une coquille......... 75
Dessiner un miroir; dessiner une palme; dessiner un support d'espagnolette; dessiner une corne d'abondance.......... 76
Dessiner une entrée de serrure; dessiner un appareil d'éclairage.................. 77

Pages.

Dessiner un thyrse........... 78
Composition de petits groupes d'ornements............... 80

Chapitre VIII. — Broderie.

Diverses espèces de broderies... 82
Pourquoi la broderie n'est-elle pas une imitation exacte de la nature.................. 83
Festons................... 84
Modèles de broderies....... 85-92

Chapitre IX. — Dessins des châles.

Cachemires de l'Inde, cachemires français.................. 94
Dessins de châles........... 95-98

Chapitre X. — Dessins des fleurs naturelles.

Parties constituantes de la fleur.. 99
Calice; corolle; étamines; pistil..................... 100-101
Familles des fleurs; règles générales pour le dessin des fleurs. 101
Dessins de fleurs......... 102-109
Dessiner un bouquet; une guirlande; une corbeille.... 109-110

Chapitre XI. — Dessins de quelques paysages.

Notions générales sur le dessin des paysages............... 112

Chapitre XII. — Instructions pour l'application de l'enseignement du dessin linéaire.

Enseignement mutuel.......... 116
Enseignement simultané....... 123
Enseignement individuel...... 126

Chapitre XIII.

Questions sur le dessin linéaire, servant d'examen pour constater les progrès des élèves..... 129

www.ingramcontent.com/pod-product-compliance
Lightning Source LLC
Chambersburg PA
CBHW071550220526
45469CB00003B/973